北方工业大学2020年教材出版专项经费资助

形式语言基础

FORM DESIGN BASICS

黄春平 / 编著

化学工业出版社

·北京·

内容简介

来源于平面、色彩和立体的"三大构成"的形式原则始终是设计基础教育的核心部分。本书力图在此基础上将形式法则与现实生活紧密关联，从平面、色彩和立体三个方面展开系统性的分析和研究，通过具体的艺术与设计经典作品进行详细的阐释和论述，使学生从中领会到形式语言的基本特点和内在规律，为其顺利进行设计专业训练提供坚实的基础。

本书可供高等学校本、专科艺术设计教师与学生使用，也可供同等学力人员和广大美术爱好者使用。

图书在版编目（CIP）数据

形式语言基础/黄春平编著. —北京：化学工业出版社，
2020.12（2022.11重印）

ISBN 978-7-122-37994-8

Ⅰ.①形…　Ⅱ.①黄…　Ⅲ.①艺术–设计–形式语言
Ⅳ.①J06

中国版本图书馆CIP数据核字（2020）第227564号

责任编辑：邢　涛　　　　　　　　　　文字编辑：袁　宁　陈小滔
责任校对：王素芹　　　　　　　　　　装帧设计：韩　飞

出版发行：化学工业出版社（北京市东城区青年湖南街13号　邮政编码100011）
印　　装：涿州市般润文化传播有限公司
787mm×1092mm　1/16　印张9¼　字数154千字　2022年11月北京第1版第2次印刷

购书咨询：010-64518888　　　　　　　售后服务：010-64518899
网　　址：http://www.cip.com.cn
凡购买本书，如有缺损质量问题，本社销售中心负责调换。

定　　价：68.00元　　　　　　　　　　　　　　　　版权所有　违者必究

前 言

莫兰迪说："明确那种由看得见的世界，也就是形体的世界所唤起的感觉和图像，是很难的，甚至根本无法用定义和词汇来描述。事实上，它与日常生活中所感受的完全不一样，因为那个视觉所及的世界是由形体、颜色、空间和光线所决定的。"

艺术与设计的形式语言是一门独特的语言系统，与文学、哲学语言不一样，它依赖于视觉形象的运用和组织。要理解视觉艺术的形式语言，就必须对形体、色彩、空间、光线等视觉元素进行科学的学习和研究。正如康定斯基所说，"对艺术元素逐一精心分析研察，既有其科学价值，亦能架起一座桥梁，通达艺术品内在的生命脉动"。

形式的问题是视觉艺术最根本的问题，设计专业的学生必须首先掌握形式创造的基本方法，才能顺利地进入专业学习。形式语言课程就是集中地训练学生在形式创造方面的基础课程，包括平面的形式语言、色彩的形式语言、立体的形式语言三个方面。它是以一个由形式构成的法则作为基本点，以解决视觉形式创造的基本能力为目标，构建形式语言研究的系统性的课程体系。课程内容主要来源于平面、色彩和立体的"三大构成"教学体系，但是，在课程训练中，我们要求学生带着形式规律的基本认识，从发现生活中的现实形式出发，经过观察、研究和整理之后，再运用形式法则对形态进行排列组合，形成具有个人特征的形式作品。在这个训练过程中，我们通过调动学生思考问题的主动性，迫使学生将精力集中于所观察到的现实形态中，提高他们解决实际问题的能力，我们认为，只有基于研究性的训练过程，才是一个有效的、有创造性的基础训练模式。

"出新意于法度之中，寄妙理于豪放之外"（苏东坡）。一切艺术都遵循内在的法度，而真正的创造又形成于法度之外。艺术的发展历程

已经告诉我们，艺术形式的变化总是在突破已有的规则，不断地呈现出全新的样式。要进入艺术世界的大门，需要我们理解和掌握基本的形式规则，而超越已有的规则可能是我们进入创造大门的密码。

在本书的编写中，我们力图摆脱形式创造的模式化，通过经典的艺术与设计形式的阐释和论述，使学生从中领会到形式语言的本质特点和内在规律，建立起科学有效的认识形式和创造形式的基本方法。

由于笔者水平有限，不妥之处请读者批评指正。

黄春平

Suppose It Is/ 苔丝·杰瑞（Tess Jaray）/2001

目 录

第一章 形式语言概论

第一节 定义与来源

　　我们生活当中的事物都是以某种形式存在的，形式的种类千变万化、各具特色。自然的形式如动物、植物以生命的形态呈现，艺术的形式如音乐、绘画等以精神性的形态呈现，设计的形式如建筑、产品等则以功能性的形态呈现。从字面上讲，形式的"形"是指形状，"式"是格式、结构。由此，形式的概念包含了两个部分：一是事物外在的形状，二是内在的结构、组合方式。这两部分是不可分割的，有什么样的结构就会呈现什么样的形状，形状是由内在组合方式决定的。比如说树木的形式由树根、树干、树枝和树叶组成，他们大都呈放射状向外伸展；音乐的形式是通过音符的节奏变化形成的一种听觉意象的艺术形式；绘画的形式是将线条、色彩和块面等元素通过一定的规则组合而成的艺术形式。

　　自然形式符合形式美的内在规律。自然界的事物经过漫长的演变更新，与大自然的运行规律融为一体，自身呈现出优美的外形和内部结构。树木的年轮、花瓣的重复、果实的内部构造，无不展现出美的形式面貌。

《自然的形式》

　　艺术常常回避现实的形式，或者对现实的形式进行改造，使其符合艺术家内心的思想。现代艺术大师保罗·克利曾经这样表达自己的创作理念："艺术并不描绘可见的东西，而是把不可见的东西创造出来。"他说，我们不要去画那些孤立的表面现象，而要去表现真实，但是，真实不是一眼可见的，"真实隐藏在大多数事物之中，应该努力从偶然现象中求得本质"。

　　设计的形式是对现实高度概括的形式，它以实用性为目的，通过艺术性满

足人的心理审美需求，通过技术性使设计对象更加实用与便捷。包豪斯在建立之初就提出：设计是艺术与科技的统一。设计形式的发展变化也证明了艺术性与科技性对设计产生的直接而巨大的影响。

培根认为形式就是事物内在的结构规律。他认为形式是物质的内在基础，是物质内部所固有的、本质的力量。物质之所以具有自己的个性，形成各种特殊的差异，都是由物质内部所固有的本质力量，即形式所决定的。培根认为只要我们认识和掌握了形式，就可以在极不相同的事物中找到统一性。他把发现和认识形式看作是人类认识事物的目的。

人类在自然界中最容易感受到形式规律的魅力并触发审美反应。自然界当中蕴藏着无限的美的源泉，大自然中的四季轮回、昼夜更替产生的节奏与韵律深深地影响着我们，人类的生与死、理想与现实的矛盾又促使我们在对立中寻求智慧的统一。我们发现唯有在生与死、理想与现实之间找到和谐的处理方式，我们的生活才会变得更美好。经过漫长的社会实践和历史发展过程，我们懂得了从复杂多变的个体事物中抽离出普遍性的规律，以此作为我们认识事物与现实生活的基本准则。我们的科学、哲学和艺术等领域都遵循着与大自然相似的形式法则，就像对立与统一、对比与均衡、节奏与韵律等都是所有形式中最为基本和普遍的原则。

艺术与设计在创作过程中，形式要素的组织与安排是首要考虑的问题，为了达到形式上的和谐与秩序，艺术家与设计师会从视觉上，自觉与不自觉地将形式的法则运用到形式的表现当中。中国的传统艺术有"师造化"的艺术理论，师造化就是以自然运行法则为师。杨振宁说："艺术如果向着背离造化的方向发展，将会渐行渐远。"杨振宁说的是艺术发展的普遍性的问题，万事万物的发展都有一个根本的相似性，这是不能违背的。安迪·沃霍尔认为："如果不能说每个人都是美的，那就没有人是美的。"也即认为艺术的美应当是普遍性的美。

设计的形式在表现普遍性的原理方面，做得更加具体、更加细致。正如包豪斯的教育观点：设计必须遵循自然和客观的规律来进行。设计的过程是将每一个单独的元素重新建立起内在的联系，使之成为一个和谐统一的整体。设计的形式如同一台精密的机器，为了一个功能性的终极目

《无题》(*Untitled*) / 大卫 • 哈蒙斯 / 混合媒材 /2018

标，各个部位紧密结合共同实现。设计形式和艺术的形式相比，它的规律性和秩序感更加清晰，体现了更加明确的形式构成的原则。

第二节　语言与发展

一般来说，语言包括自然语言和形式语言。自然语言指的是我们人类特有的语言。自然语言是由词汇按一定的语法所构成的复杂的符号系统，它包括语音系统、词汇系统和语法系统。形式语言也是可以交流的一门语言，可以说，形态、色彩、肌理等视觉元素是形式语言的单词，而形式法则就是其语法。形式语言就是通过形态、色彩、肌理的巧妙处理，按照形式的构成法则进行排列组合，不仅可以使形式富有美感韵味，还可以借此传达出作者的创作意图。

传统艺术时期，艺术形式都局限于表象语言的研究，直到20世纪初，现代艺术蓬勃发展，现代艺术理论开始对画面的视觉关系进行专门的研究。1913年，英国美学家克莱夫·贝尔在他的著作《艺术》中指出："艺术的形式不只是传达作品的内容，它是一种有意味的形式。"他认为艺术家对物象的简化和抽象，可以还原到线条和色彩，而以一种特殊的方式组合起来的线条与色彩，能够打动观众，引起人们的审美情感。他的理论促进了现代艺术中的形式主义蓬勃发展。对形式要素的独立研究经历了立体主义、至上主义、构成主义、风格派以后，直至包豪斯时期，对艺术的形式要素和内在结构形成了系统性的分析和研究。

随着社会的发展、文化的融合交流，自然语言在不断地融汇与创新，产生出新的词汇和表达方式，今日众多的网络名词便可见一斑。形式语言的发展也是如此，艺术与设计新样式的出现拓展了形式的语言呈现，如多媒体艺术、交互设计等全新的形式带给了我们更加丰富的视觉体验。

《红黄蓝构成》/蒙德里安

第二章　平面的形式语言

　　形式的基本法则是构成艺术形式审美性的基础。形式的基本法则也是形式美的基本原则，因为，形式的节律会让我们的身心感到舒适和愉悦，形式当中蕴含的"对称与均衡""节奏与韵律""对比与统一"等规律性、秩序性的组织方式是形式语言的基本架构。本书将针对形式的基础语言，在平面、色彩以及立体的三个层面进行系统的分析和阐述。

　　平面的形式是通过视觉元素在二维的空间内按照一定的规律排列组合而成的视觉形式。在平面的形式创造中，我们通常把视觉元素简化为点、线、面的形态，以便于在形式中把握整体的构成关系。平面的形式语言通过点、线、面的相互关系来呈现，这些关系通常都依据以下基本法则。

第一节　变化与统一

　　我们的世界是一个不断变化又和谐统一的世界。世界上的事物都处于运动当中，同时，事物呈现出和谐共生的状态。变化与统一是形式当中最为基本的规则，表面上看，统一和变化是两个对立的概念，但是在形式法则里，两者并不矛盾，统一是整体上的和谐，而变化是局部的细微变化，各个局部之间仍然存在着一定的联系。

　　统一是指由某种性质相同或类似的形态要素并置在一起形成某种一致性的视觉效果。统一并不是使多种形态单一化、简单化，而是它们的多种变化因素具有条理性和规律性。变化是指由性质相异的形态要素并置在一起所形成的对比感觉。这种变化是以一定规律为基础的，无规律的变化则会带来混乱和无序。统一总是和变化同时存在，变化是各组成部分有所区别，统一是这些有变化的部分经过有机的组织，使其从整体上得到多样统一的效果。

　　变化是各类事物共有的特征，它是事物内在生命力的体现。刘海粟说："我常常会在看到一种自然界瞬息的流动线、强烈的色彩——如晚

霞及流动的生物——的时候被激动得体内
的热血像要喷出来，有时就顷刻间用色彩
或线条把它写出来。写好之后，觉得无比
快活。"艺术家对事物变化的敏感和捕捉，
是艺术创作过程的显著特征，在画面当中
寻求变化和动感一直是艺术形式追求的方
向。罗丹在《罗丹艺术论》里就提到："我
很少表现完全的静止，我常用肌肉的跳动
来传达内在的感情。"现代艺术时期，很
多艺术家认为，截取生命中的某一个瞬间，
并不能反映一个人的本质。立体主义如毕
加索的《哭泣的女子》，未来主义画家巴拉
的《狗》，波丘尼的雕塑《空间持续性的特
殊形式》，还有杜尚的《下楼梯的裸女》都
是强调动态的形式表达。

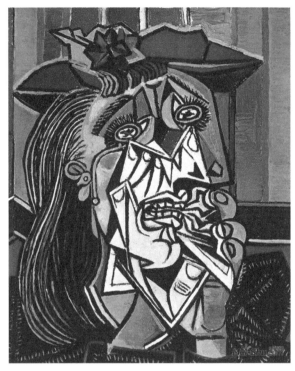

《哭泣的女子》/ 毕加索 /1937

　　绘画中的动态表达也是一种对时间的
探索。在我国民间美术里也出现过很多类似的表现，吕胜中的《造型原
本》有一幅剪纸叫《马吃草》，其中的马有两个头，用来表现马吃草时
的动态。对时间概念的探索在古典时期同样有所表现。公元1400年左右，
意大利画家萨塞塔创作的绘画《安东尼和圣保罗的相遇》，以及我国五
代十国时期南唐画家顾闳中的《韩熙载夜宴图》，都是时间概念在绘画
中运用的代表。

　　在设计形式当中，节律性的变化更加明显和清晰。广义上来说，"设
计"存在于各类专业学科，甚至日常生活当中。设计的含义就是变无序
为有序，在繁杂纷乱当中总结出规律来。艺术创作也有设计的过程，我
们古代画论当中说的"经营位置"，其实就是对画面构图进行设计的过
程。经过设计的事物总是呈现出明晰有序的样式。

　　在设计的过程中，我们往往通过不同元素的变化使画面产生生动感
和趣味性。从《香港当代艺术展》这件海报作品中看到，画面没有因为
缺少图片而显得乏味，因为巧妙地运用了文字的黑白、大小、虚实的变
化，使得设计形式看起来耐人寻味，画面不仅有了气息，而且"打破"
了平面的空间。

　　各类艺术形式尤其是音乐的形式，总是充满了律动和变化。但是，
也有例外，在当代艺术中确实存在着一些作品看起来没有变化，处于绝
对统一的视觉感受中。如法国艺术家伊夫·克莱因在20世纪60年代创

《香港当代艺术展》/ 海报设计

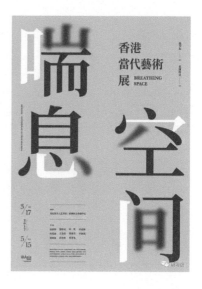

《安东尼和圣保罗的相遇》/ 萨塞塔 / 1400 年左右

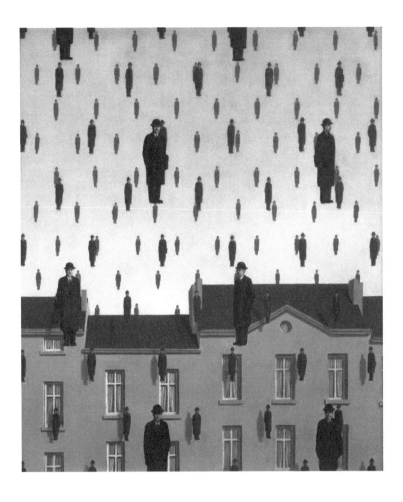

《天降》/ 雷内·玛格丽特 / 1953

《地图》/ 贾斯伯·琼斯 / 1961

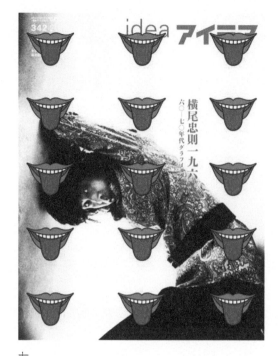

作的单色画蓝色系列作品，他调和的蓝色被誉为一种理想之蓝、绝对之蓝，并且被命名为"克莱因蓝"。他相信，只有最单纯的色彩才能唤起最强烈的心灵感受力。不过，全无变化的艺术形式是很少见的，它们大多是出于试验性目的，即使是克莱因也没有一直创作完全单一的绘画形式作品，他的很多作品依然在画面中寻求变化。

统一是画面达到和谐、秩序的手段，在艺术形式里，创造画面的和谐即是艺术形式的最终目的。利用元素重复排列的方式是达到形式统一最直接有效的方法。玛格丽特的作品《天降》就是由于采用了众多的重复排列的人物形象，使得画面的形式看起来非常有秩序感。美国抽象画家贾斯伯·琼斯的作品《地图》形态模糊不定，但是形式中重复的色彩运用使画面看起来仍然和谐、有整体感。日本杂志 idea 的封面设计中重复排列的元素与灰色的背景形成了强烈的反差，传达出多与少、强与弱之间对比产生的视觉观念。

统一的方法还可以通过强调元素间的某种相似性来实现。比如，形状、色彩、大小以及方向的近似处理，会使画面呈现出和谐统一的形式感。马列维奇的《红色射线上的蓝方块》即是利用相似的几何形状使得画面产生了统一的视觉效果。

将视觉元素通过渐变的处理方式排列组合也是统一的方法。如海报设计《艺术研究日》将点的元素逐渐过渡到文字的过程，使元素之间具有了连续性。

在统一中求变化，在变化中寻统一是艺术与设计形式创造遵循的基本法则。变化是为了避免形式的单调与乏味，统一则是调节形式整体上的秩序感，避免繁杂和混乱。

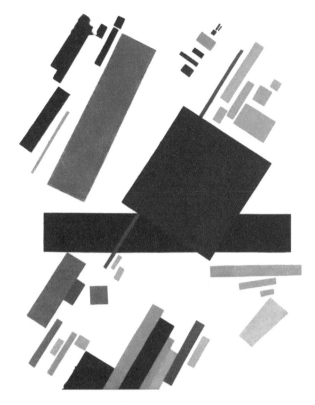

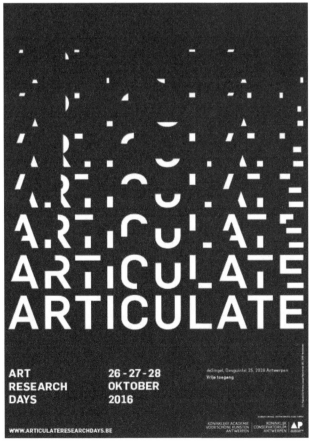

《红色射线上的蓝方块》/ 马列维奇 / 1916

《艺术研究日》/海报设计

第二节　对比与和谐

　　对比与和谐也可以说是变化与统一规律中的一种形式。对比是一种极致的变化，然而物极必反，就像白天与黑夜、日出与日落一样，极致的两端又必然会相互转化。在对比中寻找和谐，在和谐中运用对比，是造型艺术中最常见的形式创造手法。

　　中国画在对山石人物、花卉鸟兽进行布局的时候，总是运用对立统一的规律来体现形式上的宾主、呼应、远近、虚实、疏密、聚散、开合、藏露、均衡、黑白、大小等关系，依据这些关系的刻意安排，传达出画家的意图来。中国水墨人物画在涉及长幼尊卑时，通常会在尺度上夸张处理，以突出人物的主次关系。我们可以从唐代阎立本的《步辇图》中发现，唐太宗的形象明显要大于其他的人物，显示出人物的至高地位。中国的水墨画里，虚实、疏密、聚散、开合等关系是一种既定的法度，通过对比的关系使形式产生明显的节奏感，画面的主次关系、空间关系由此更加明确。

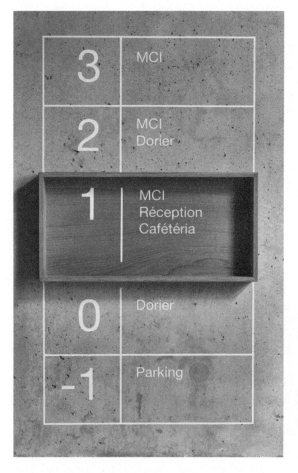

《电梯间楼层指示》

　　对比是利用画面当中性质相反的元素产生对比，从而产生紧张感。这种相反性质的元素可以是形态的对比，也可以是色彩或者质感的对比，采用对比的方法可以起到丰富画面的效果。《电梯间楼层指示》利用了不同材质的对比以及平面与立体关系的对比，使得设计形式产生了丰富的节奏变化。《巴黎旅游局海报》用前景的黑白与背景的彩色形成对比关系，突出巴黎城内的繁华亮丽，并且与奥黛丽·赫本的一句话"Paris is always a good idea."形成对应。

　　对比能使主题更加鲜明，视觉效果更加活跃。大小不同的视觉元素在一起形成对比时，大的显得更大，小的显得更小。强弱关系放在一起时，也会产生同样的感觉。在形式创造中，我们通常运用对比关系寻求变化和刺激，创造具有各种特性的画面效果。

在进行元素对比时，并非完全强调变化，和谐的关系始终是需要关注的根本问题。相互对比的元素除了体现彼此的差异之外，同时还需要协调两者的统一因素，例如《电梯间楼层指示》的木框的方形与形式的方形是一致的，《巴黎旅游局海报》中的铁塔与背景中大写的A的造型相似。这些处理方式是形式得到和谐的主要原因。

对比与和谐的法则，是在同质的造型要素（色彩与色彩、线型与线型、材质与材质等）间讨论共性或差异性。有对比才能在统一中求得变化，使相同事物产生不同的个性。对比可使得形体活泼、生动、个性鲜明，它是取得变化的一种重要手段。当对比较弱时，和谐支配着对比，它对对比的双方起着约束的作用，使双方彼此接近，产生协调的关系。有和谐，才能在变化中求统一，使不相同的事物取得类似性。只有对比没有和谐，画面就会产生杂乱、动荡的感觉；只有和谐没有对比，形式则显得呆板、平淡。对比与和谐常常是以相互制约、相互补充和相互转化的形态出现的。

《巴黎旅游局海报》

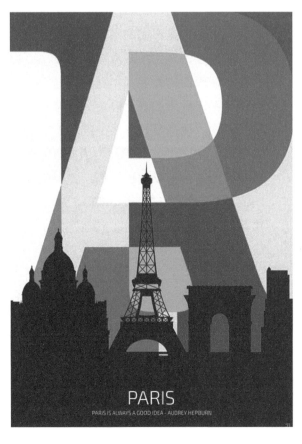

《下楼梯的裸女》/杜尚/1912

第三节 节奏与韵律

　　节奏与韵律和对比与和谐一样，都属于变化与统一当中的形式。节奏本是一个音乐术语，主要是指音的强弱构成某种周期性重复而形成节奏感。在造型中，节奏则主要意味着疏密、刚柔、强弱、虚实、浓淡、大小、明暗、冷暖、轻重等诸对比关系的配置合拍。具体的节奏形式有重复、渐变和交替。如果将这类要素沿空间按照某种规律变化，就会形成在视觉整体上的某种律动感，这种律动就是造型艺术中的节奏。节奏的变化使画面达到了多样与统一的完美结合。

　　在艺术设计中，利用不同节奏的变化还可以表现出种种不同情绪的变化。节奏的美感主要是通过形态的流动、色彩的深浅变化、形体的高低、光影的明暗等因素作有规律的反复、重叠，引起欣赏者的生理感受和心理情感的活动，使之享受到一种节奏的美感。

　　节奏源于形式中相关联元素重复出现而产生的变化，杜尚的《下楼梯的裸女》，利用重复的动作表现出形式的节奏感。在 *Feld Hommes* 杂志封面设计中，明暗层次产生了节奏变化，字体大小的变化也是节奏感的来源。节奏在书籍内页的版式设计中也体现得格外重要。书籍在左右页面中不仅要有节奏的变化，甚至在翻阅的过程中也常常体现出起伏跳跃性的视觉体验。这种有规律的节奏变化也成为书籍韵味产生的主要原因。

　　韵律是运动、动势的一种特殊形态，是在视觉心理上所引起的动力感。韵律是表现动势、造成力量的有效方法。从广义上讲，韵律是一种和谐美感的规律，确切讲它是形象在节奏推动、强化下所呈现的情调和趋势，如体量和线条的韵律、序列等。具体来说，韵律是一种有组织的变化或有规律的重复形成的周期性律动，它在节奏的基础上，赋予情调的作用，使节奏具有强弱起伏、悠扬缓急的情感特征。节奏是韵律的条件，韵律是节奏的深化。

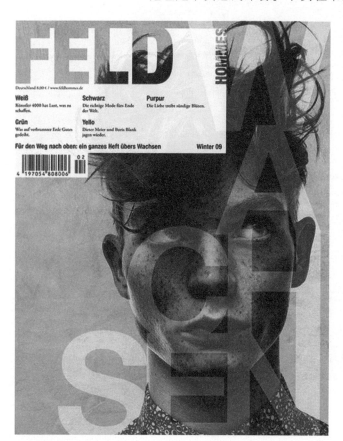

Feld Hommes 杂志封面

约希姆·班德的灰色水彩画作品《12/2010》在明度节奏变化的基础上，通过形状的大小和方向的渐变排列，形成了连续不断的律动感。我们也可以从原研哉的《"知美术馆"标识设计》中感受到几何形状有规律的节奏变化带来的韵律。

德国艺术史家格罗塞指出："从原始艺术到现代艺术的特征可以看出，节奏的快感，实在是全世界人类所共有的东西。"艺术形式的美感与节律变化有着密切的联系。没有节奏和韵律的音乐是没有美感可言的，同样在艺术与设计的形式中，缺乏节律性，形式会显得单调和乏味。

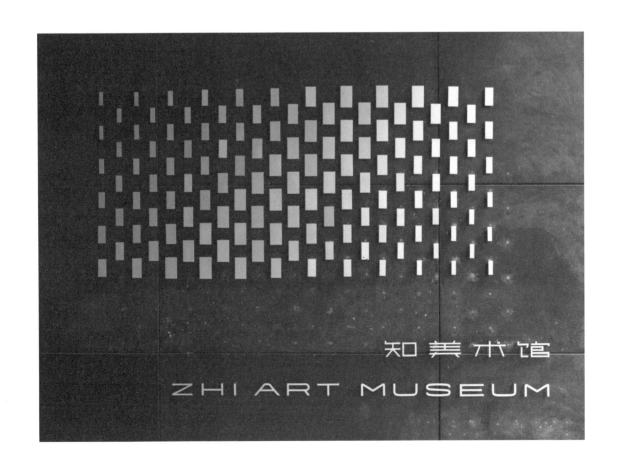

《"知美术馆"标识设计》/ 原研哉

《12/2010》/ 约希姆·班德 / 2010

第四节　对称与均衡

人类的视觉对于"对称"有着敏锐的感知力，在美术理论中，"对称"被列为美的重要表现形式。对称的形态在视觉上有自然、安定、均匀、协调、整齐、典雅、庄重、完美的朴素美感，符合人们的视觉习惯。在实际运用对称法则时，为避免由于过分的绝对对称而产生单调、呆板的感觉，有的时候，在整体对称的格局中加入一些不对称的因素，反而能增加构图版面的生动感。

对折后基本上可以重叠的图形称为对称。它们是等形等量的配置关系，最容易得到统一，是具有良好稳定感的最基本的形式。对称的形式主要有以下几种方式。

① 轴对称：以对称轴为中心，左右、上下或倾斜一定角度的等形的对称。

② 中心对称：对称点在中心就称为中心对称。

③ 旋转对称：按照一定的相同的角度旋转，成为放射状的图形，称为旋转对称。旋转90°的图形，称为回旋对称；旋转180°的图形彼此相逆，叫逆对称，也称反转对称。

④ 移动对称：按照一定的距离或按某种规则平行移动所形成的对称称为移动对称。

⑤ 扩大对称：按一定的比例放大，称为扩大对称。

在自然界中，许多形态的结构是对称分布的，很多植物、动物都有自己的对称形式。对称也是艺术家们创造艺术作品的重要准则。像中国古代的近体诗中的对仗、民间常用的对联等，都有一种内在的对称关系。建筑艺术中对称的应用更加广泛，传统的建筑在造型上体现得非常明显，比如中国的庙宇、四合院的设计和布局。北京整个城市的布局也是以故宫、天安门、人民英雄纪念碑、前门为中轴线两边对称的。

艺术作品通常使用对称的方式，体现对称的两端势均力敌，或者相互映照。达·芬奇著名的作品《最后的晚餐》在构图上采用对称的方式，使形式看起来庄严、沉稳。《纽约时报》的版式设计用对称的手法构成了两者的对话。

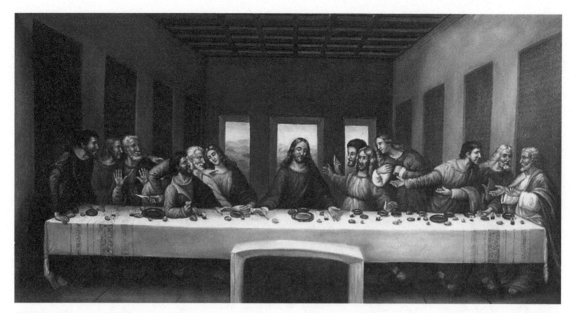

《最后的晚餐》/ 达·芬奇/1494—1498

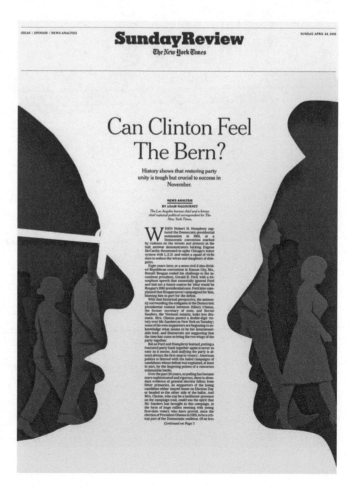

《纽约时报》版式设计

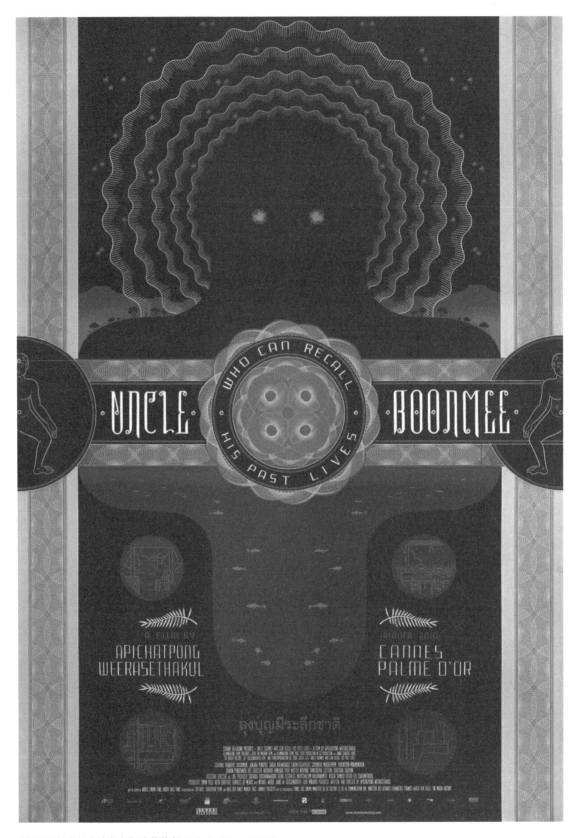

《能召回前世的布米叔叔》电影海报 / Chris Ware / 2010

　　《美丽心灵的永恒阳光》电影海报用上下对称的两个三角形代表内心与外部世界。不过，这些作品并没有处理成两端绝对的重复对称，而是在细节上有一定的区别，以避免形式过于单调。近乎绝对的对称在实际运用中往往能产生魔幻的镜像效果，并引发哲学上的思考。例如《能召回前世的布米叔叔》电影海报的设计。影片内容的离奇古怪、荒诞神秘，通过海报的形式视觉化地呈现了出来。

　　无论是身体上，还是内心方面，我们总是在维持一种平衡状态，身体的平衡可以使我们免受损伤，内心的平衡能保持精神健康。可以说平衡的状态是我们生存的根本。同样，在我们创造形式的时候，我们时常以平衡作为基本的标准。马蒂斯曾说："我所梦寐以求的是一种均衡、纯洁而宁静的艺术，它能避免烦恼或令人沮丧的题材。这种艺术对每个人的心灵均给予安息和抚慰，犹如一张舒适的安乐椅，在身体疲乏的时候坐下来休息。"

　　均衡是指一种视觉上等量和不等形的力的平衡状态。均衡比对称在视觉上显得灵活、新鲜，更富有变化。通常，平衡给人们的感觉是舒适、平稳、可靠、信任，而近乎不平衡的均衡感则给人危机和不信任，整体画面显示出一种极力想改变现有的位置或形态，以达到一种新平衡状态的趋势。比如，《旧金山的最后一个黑人》电影海报中的人物形象看起来即将向前倾倒，但是，因为右上方较深色的房子的重力重新得到了视觉上的平衡。

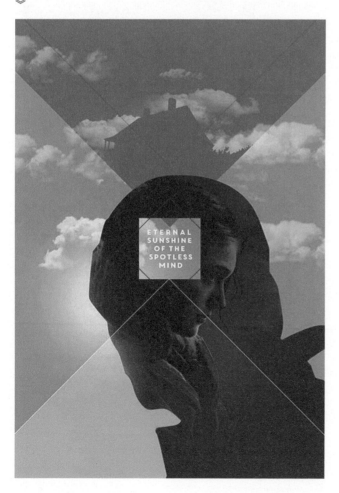

均衡是视觉的基本感知，它和重力相关，而重力感会直接影响我们的心理反应。在创造艺术形式时，画面的均衡感是首要的问题。均衡感涉及的因素很多，需要在创作过程中不断地进行调整。形式元素不同的形状、位置、大小、明暗、色彩、质感等会产生不同的重力感，明亮的元素看起来比暗黑的轻，粗糙的质感比光滑的看起来重。

均衡是大致的平衡，在设计形式中要真正做到绝对的均衡是不可能的，因为我们只能凭借心理感受去进行衡量。以 OUT THERE 阿林顿剧院的海报为例，我们通常会以海报中心的垂直线为中心轴，依据元素的性质衡量两边的分量，左边分配了较多的黑色，这样可以和右边图形的分量形成均等的分量而达到均衡感。形式的元素基本集中于海报的下部位置，使形式看起来更加稳定。

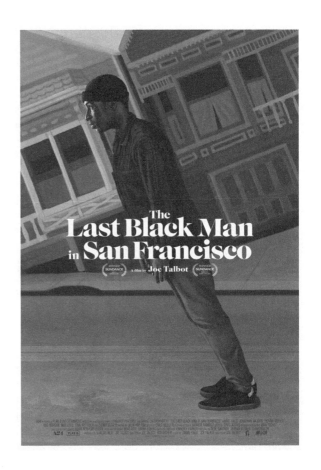

OUT THERE 阿林顿剧院海报

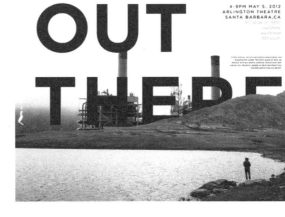

第五节 重复与近似

　　所谓水滴石穿，重复的力量是不容忽视的。古语说："不积跬步，无以至千里，不积小流，无以成江海。"重复的形式可以增强视觉感，使画面效果更加丰富。

　　重复是指将一个形象作为基本形在画面上反复出现两次以上的构成形式。这种形式可利用相同重复骨骼来进行形象、方向、位置、色彩、大小的重复构成。重复构成具有统一感、秩序感，形象反复地出现会不断地加强视觉冲击，加深形象记忆。重复构成主要分为：基本形的重复、骨骼的重复、形状的重复、大小的重复、色彩的重复、肌理的重复、方向的重复等。

　　重复在自然界是繁衍的结果。生命因为重复繁衍而生生不息，四季年轮因重复变换而井然有序。同样，在艺术与设计形式中，利用视觉元素重复组合的方式，可以加强画面的视觉强度和统一的秩序性。波普艺术家安迪·沃霍尔被誉为"机械复制时代的艺术"最具代表性的艺术大师。他的作品经常使用大众视觉图像进行拼贴组合，用复制的方式表现艳俗的生活和小资情调。他在1962年创作的著名作品《玛丽莲·梦露》用简单重复的形式，诠释了当代高度商业社会中人的空虚和无聊。原研哉为"Schoo"公司设计的标识用重复的方式，使形式获得了高度的统一。

<div style="writing-mode: vertical-rl">《旧金山的最后一个黑人》电影海报/Akiko Stehrenberger / 2019</div>

<div style="writing-mode: vertical-rl">《玛丽莲·梦露》/安迪·沃霍尔/1962</div>

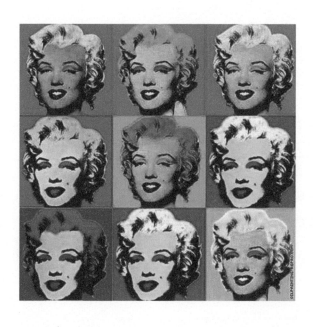

《Schoo 标识设计》/ 原研哉

当代艺术与古典艺术不同，它试图摆脱以审美性为主导的创作方式，强调其作为意义载体的性质，而重复的方式往往能够使形式的意义变得更加深刻。比如，美国行为艺术家谢德庆总是以一年为时间单位进行创作，重复着某种行为方式。他在作品《打卡》中每隔一小时打卡1次、一天打卡24次，时间跨度长达一年，这意味着在一整年里他的每次休息时间都不会超过1个小时。谢德庆艰难地重复着这种苦修行为，使得他的作品能引起更多人的注意和探讨。

设计当中利用重复增强视觉冲击力的效果非常明显。法国设计师 Le Havre 设计的 *Une Saison Graphique* 海报使用了重复的图形，画面因而变得丰富而有秩序。这里运用的重复是形状的重复，视觉元素在方向上做了一些变动，这样的变化避免了形式的呆板。

在保持规律性排列的基础上，把重复元素的基本形的大小、方向、色彩等方面进行轻度变化，就演变成了近似构成形式。所谓近似是指形态的相似，近似构成形式中既有形式变化，又有整体的统一。近似构成是同中求异，是基本形的形象产生局部的变化，但又不失大体相似。

近似特指形状、色彩、大小、肌理、位置、方向等性质的近似。近似有程度之别，近似的范围可以自己决定。过分重复会导致乏味、繁厌之感，在作品中使每个基本形都有不同变化时就会引起观者的欣赏趣味。艺术家 Fenella Elms 的陶艺作品 *Edges* 利用泥片弯曲成相似的有机形态，探索一种复杂而和谐的形式。

事物总是通过相似的性质成为同一种类，就像动物、鸟类的种群归类。在设计当中，我们通常将画面中的元素处理成相似的形态，从而获得和谐统一的视觉效果。美国设计师 Cyrus Highsmith 的《版式设计》使用这种处理方式使版式变得既丰富又有趣味。2007年发布的伦敦奥运会 logo 运用几个相似的几何形状造就了形式的和谐统一。

《打卡》/ 谢德庆 / 1980—1981

《版式设计》/ Cyrus Highsmith

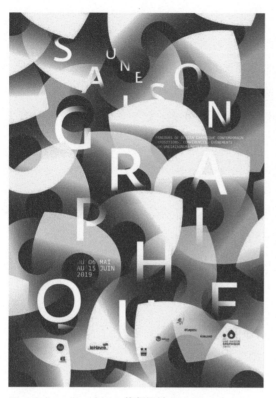

Une Saison Graphique 海报设计 / Le Havre

Edges / Fenella Elms

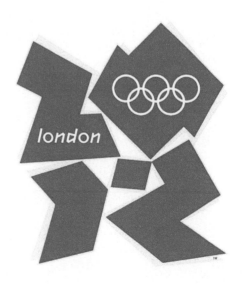

2007 年发布伦敦奥运会 logo / Wolff Olins 设计公司

第六节　渐变与特异

万事万物都处于不断变化发展的过程当中，这个变化的过程往往不是突变，而是呈现出从量变到质变的一个状态，就像我们人类的进化过程、树木的生长过程一样，都体现出一种渐进式的、有规律的变化。这种有规律的变化带有明显的节奏和韵律感，符合美的形式状态。我们甚至可以从树叶内部的筋脉感受到这种美妙的变化。

形式中的渐变是指基本形的性质逐渐、有序的变化。基本形的渐变又可分为：形状的渐变、方向的渐变、位置的渐变、大小的渐变、色彩的渐变等。渐变中节奏与韵律感的好坏是至关重要的，变化如果太快就会失去连贯性；变化如果太慢，则又会产生重复感。海报设计作品《多米诺骨牌》运用的渐变方式属于元素的方向渐变，6组文字的渐变使得形式具有了规律性的变化。

渐变是一种有规律、有节奏的变化运动，渐变强调变化的连贯性，是对应的形象经过逐渐的过渡而相互转换的过程。渐变现象是日常生活中常有的视觉感受，如近大远小、火车铁轨由宽变窄等。渐变的视觉效果具有强烈的透视感与空间的延伸感。

在事物的变化过程中，有时候会产生特殊的变异过程，比如环境的突然恶化，会造成物种的外形发生异化。或者，外在的干扰因素会造成某个事件发生根本性的转变。这种变化形式往往是令人震惊、不可思议的。在生活中，我们经常可以体验到特异所带来的强烈的感受。艺术家常常针对生活中的特异现象进行创作，通过反映这种现象揭示社会生活的深刻本质。

在视觉形式中，特异构成是指一种规律的突破，在相同形态或相似形态的重复排列中进行小的局部的变化。特异构成的目的是以变异求醒目，避免画面趋于平淡，所以特异部分必须引人注目，与众不同。特异形式的种类主要包括以下几点。

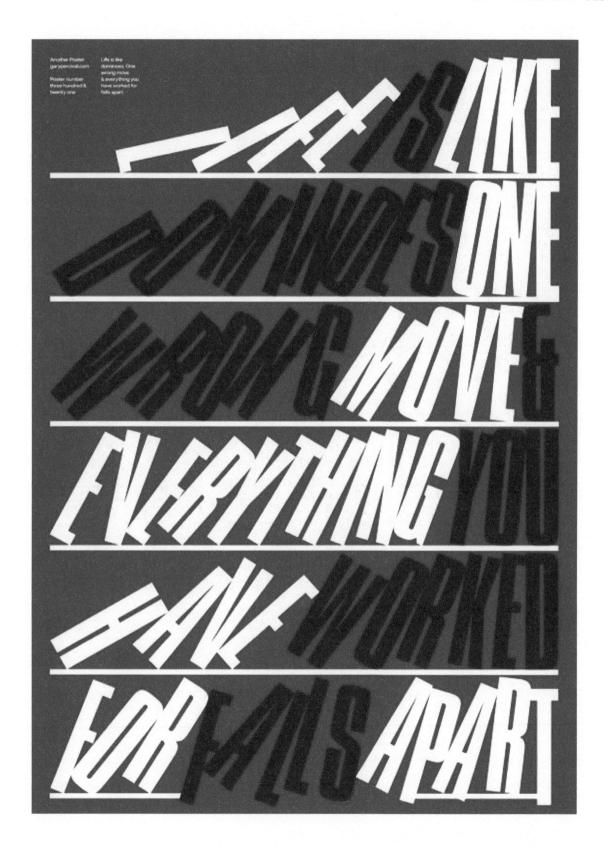

《多米诺骨牌》/海报设计

《The Concert Hall》/彼得·路易斯·詹森 (Peter Louis Jensen) / Danish / 1965

① 形状特异。形状特异是指在重复或近似的基本形中，有小部分的基本形的形状发生变化，与其他基本形形成对比。

② 大小特异。大小特异是指个别的基本形与其他基本形相比，大小差异出现较大的变化。但要注意大小变化不要太悬殊或太相近。太接近则特异效果不明显；太悬殊，大的形象会以背景的形式出现，特异效果消失。

③ 方向特异。方向特异是指大多数基本形在方向上一致排列，小部分出现方向变化。这种特异方式要求基本形方向明确，否则形成的方向特异效果不明显。

④ 位置特异。位置特异是指在有秩序的位置关系画面中，出现少量位置突出变化的形象。一般位置特异都依据规律性骨骼，在其基础上寻找形象位置关系与规律性骨骼差异较大的或相反的位置关系。

⑤ 色彩特异。色彩特异是指在相同的色相、纯度或明度的构成中，相应有不同色相、纯度或明度的小部分出现。依据表现的主题，协调色彩特异效果，避免因对比过强而产生突兀感。

⑥ 肌理特异。肌理特异是指在相同的肌理中有不同的肌理形象或元素出现。注意特异肌理与其他形象肌理的差异，如果画面只应用肌理特异，肌理上的差异一定要明显。如结合其他特异手段，肌理特异处理可结合画面需要处理。

⑦ 空间特异。空间特异是指在画面中有不同于其他形象空间的形象空间元素出现。有时可结合平面空间的特性，比如矛盾性，形成趣味性较强的画面效果。

丹麦艺术家彼得·路易斯·詹森的作品《The Concent Hall》中众多圆形使形式具有了规律性的整体效果，突出画面的三个圆环成为形式的特异部分。作品利用大与小、实与虚的对比，表现出音乐般的节律感。

Let's dance 海报设计中局部的蓝色与紫色形成了特异的关系。属于不同色相的特异形式。

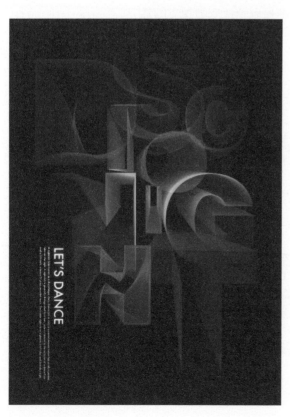

第七节　发射与密集

　　在自然界中，发射是一种常见的现象，如光芒四射、鲜花绽放等。在艺术与设计当中，它是一种特殊的重复，是基本形或骨骼单位环绕一个或多个中心向外散开或向内集中的构成形式。发射呈现出较强烈的动能结构，一般具有力的发射点、力向发射线和各种方向的力的运动。艺术家往往借助发射的形式，创作出具有生命活力的、令人振奋的艺术作品。比如，美国艺术家里奥·维拉瑞尔（Leo Villareal）的作品《辐射轮》通过对led灯光的精心设计，用放射的形式创作出无限变化并有着独特节奏韵律的画面。

　　发射的形式会形成非常明显的中心，因此可以用来强化视觉主题或重点。《2014东京艺术博览会》海报设计是一个很好的例子。

　　发射构成的类型主要有以下四种。

　　① 离心式发射。离心式发射的骨骼线均由中心向外发射。这是一种将发射点设置于画面中央，或发射力的中心位置，由发射中心向四周布置发射线的构成形式。如《Creator of the Year 2015》海报设计。

　　② 向心式发射。向心式发射是指发射点位于画面四周，基本形由周围向中心聚拢的一种构成形式。如2017年2月《纽约时代杂志》的封面设计，聚拢的中心"Obamacare"（奥巴马医疗改革）成为视觉的焦点。

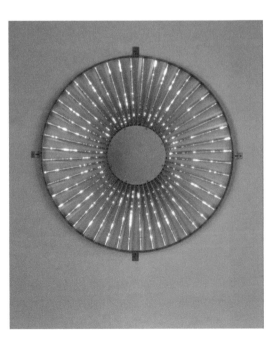

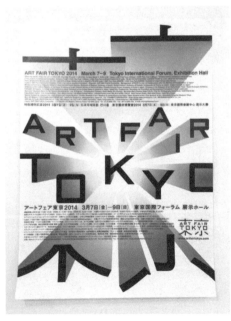

《辐射轮》/里奥·维拉瑞尔/2015/led及自定义软件

《2014东京艺术博览会海报》

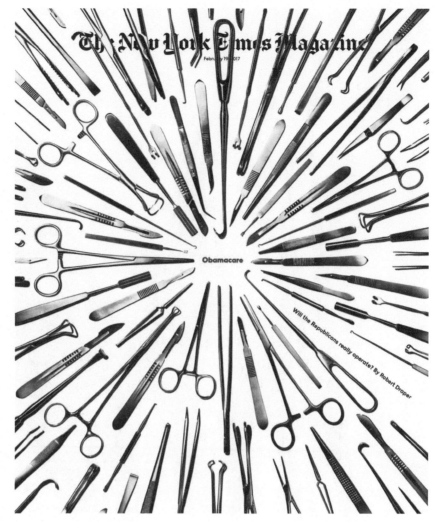

《Creator of the Year 2015》/ Uenishi Yuri

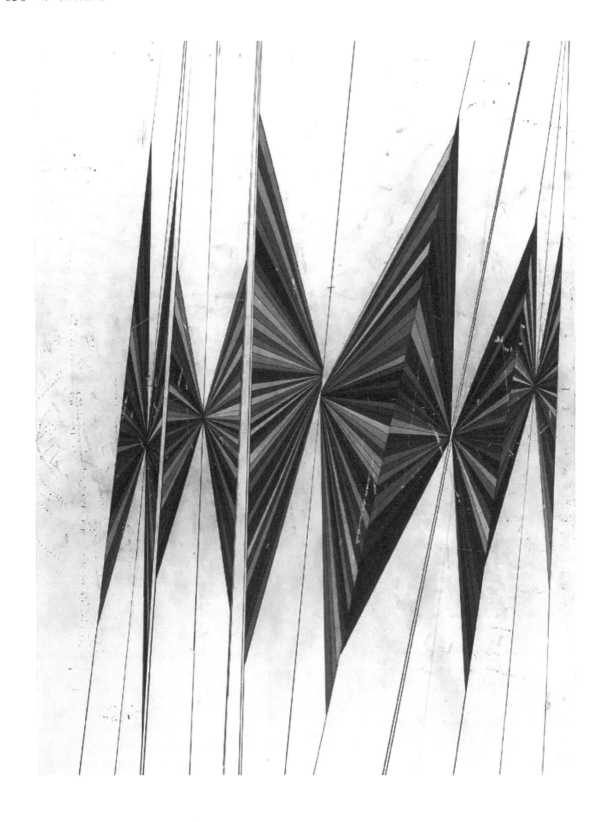

《无题》/ 马克·格罗蒂扬 / 纸上彩铅 / 2004

③ 同心式发射。同心圆围绕着发射中心一层一层向外扩展。同心式的变化很多，如多圆中心、螺旋形等。如2018年台湾新竹市玻璃设计艺术节海报。

④ 多心式发射。多心式发射可以说是一种较特殊的重复性造型，它因重复的骨骼中每一单元都围绕一个共同的中心而构成发射的形式。美国当代艺术家马克·格罗蒂扬（Mark Grotjahn）即是利用这种方式创作了作品《无题》，这是他以蝴蝶为主题创作的系列作品之一，他在画面中设置多个消失点，探索放射性图案的透视在二维平面上的深度错觉。

把基本形态按密集与疏散、向心与扩散等方式进行构成的形式称为密集构成形式。它具有方向性和目的性的运动特征。密集构成中基本形可采用具象形或抽象形，但基本形的面积要小、数量要多，以便形成密集的效果。基本形的形状可以是相同的或相近的，在大小和方向上也可以有些变化，在整个构图中可自由散布，有疏有密。密集是设计中常用的一种组织画面的手法，最密的地方常常成为设计的视觉焦点，在画面中造成一种视觉上的凝聚力，像磁场一样有吸附感。密集也是一种对比的现象，利用基本形数量排列的多少，产生疏密、虚实、松紧的对比效果。第十三届西班牙马拉加电影节海报设计就是利用了密集的形式来突出主题。

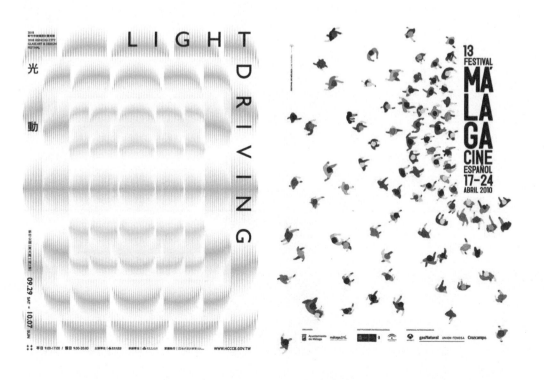

《2018台湾新竹市玻璃设计艺术节》/庄皓海报设计

《第十三届西班牙马拉加电影节》/海报设计

第八节　肌理与形式

肌理就是物体表面的纹理。"肌"就是表皮（皮肤），"理"即纹理、质地、质感。肌理的特征在我们生活当中极其丰富，可以说任何的物质都有它的肌理特征。

肌理是一种语言，是历来被挖掘的一种形式语言。我们古人在做陶器的时候，会有意识地在陶器表面压印绳纹和编织纹等制造肌理；宋代的裂纹釉瓷器，是利用釉料和坯体的收缩率的差别制造开裂的表面肌理。书法当中的飞白，国画当中各种用笔的技巧都会产生不同的画面效果。毕加索的作品《小提琴与乐谱》用纸板与剪纸拼贴的方式制造出画面肌理，呈现了一种独特的艺术语言。

肌理也是一种信息，要善于在自然界和生活当中去寻找肌理特征，因为不同的肌理效果会传达不同的视觉信息。比如，山石的肌理可以传递刚劲有力的信息，树木的表面纹理则带给我们质朴、沧桑的体验，金属肌理会产生坚硬冰冷的重量感，皮毛肌理使人联想到柔软温暖的轻快感。在设计当中，赋予设计形态的肌理特征以后，人们能从设计形式中获得更加深层次的审美感受。"肌理，在现代设计中，泛指各种天然材料自身的纹理、结构形态或人工材料经人为组织设计而形成的一种表面材质效果。这种纹理或结构形态，无论是无序的或有序的，均无定象而有定向，无常形却有常理，呈现出一种单纯的抽象美。"[《面料肌理与服装设计》，余月虹，《丝绸》，1996，（4）：44-46] 因此，合理地运用肌理中的定向与常理，将极大地帮助我们创造出富有艺术韵味的视觉形式。*fwdBV* 杂志封面的红色文字经过塑料布的覆盖后呈现出的肌理变得神秘、虚幻，设计形式也因此有了更加丰富的变化。

肌理的种类主要有视觉肌理和触觉肌理两种。

视觉肌理是对物体表面视觉上的认知，无法用手触摸感知的肌理。形和

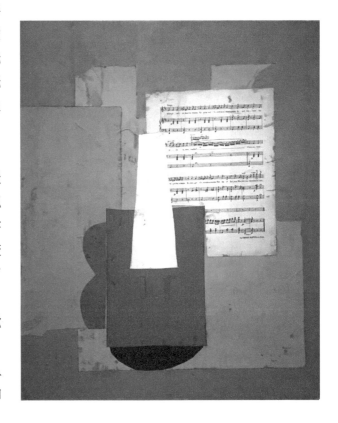

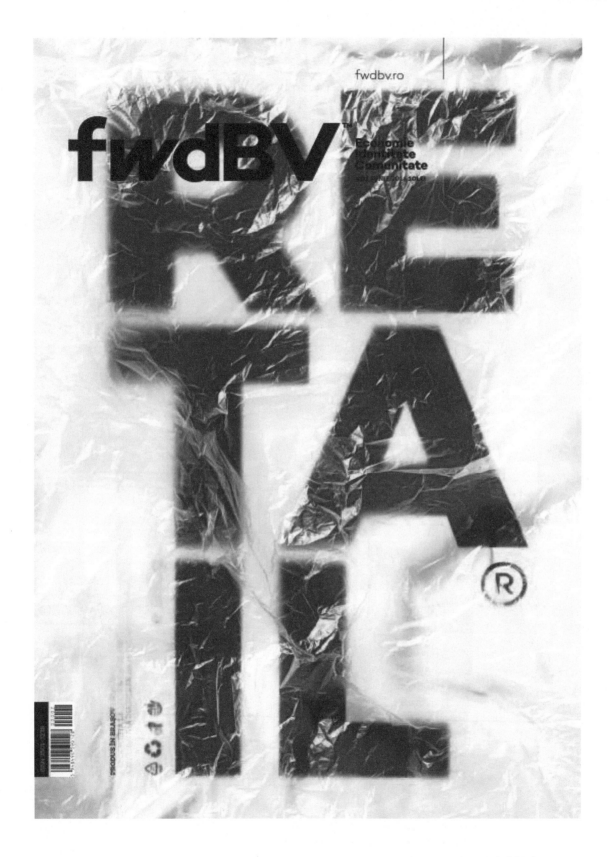

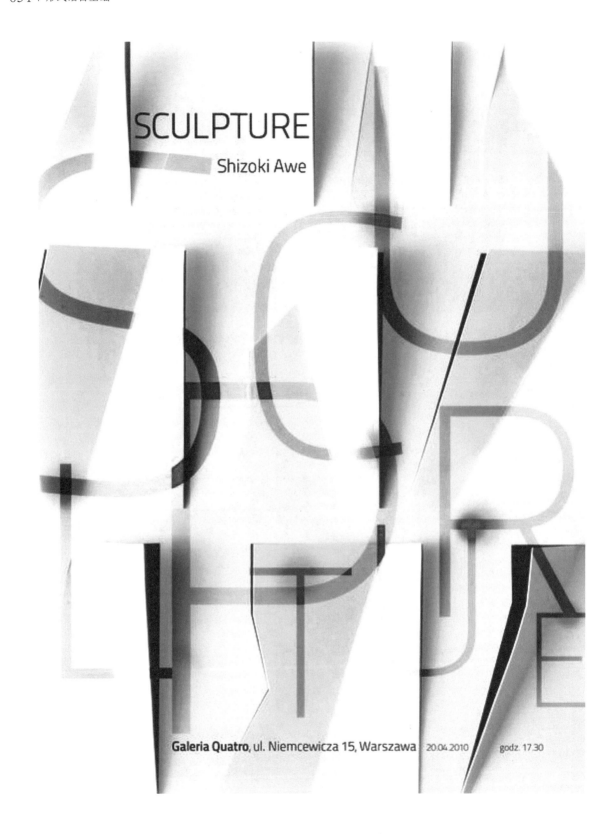

Sculpture 杂志封面 / 2010.04

色是视觉肌理的重要因素。常采用的手段有：画、喷、洒、摩擦、浸、烤、染、淋、熏烫、拓印、贴压、剪刮等。使用的材料方面包括：纸张、木头、玻璃、织物、油漆、海绵、颜料、化学试剂等。随着科技的发展，电脑、摄影以及印刷技术的使用更加扩大了肌理和材质的表现性，将更多的肌理效果运用于我们的设计当中。下面简单介绍几种视觉肌理的表现方法。

① 手工绘制：用笔自由绘画或者有规律地绘制造成肌理效果，在制造这种肌理效果时，肌理元素越小越好，否则就会失去肌理的特征。

② 拓印：将凹凸不平的物体表面着色，用纸覆盖其上，均匀地挤压，在纸上产生肌理纹样。

③ 利用工具手段展现材料的特性：如熏烫法、滴色法、吸墨法、吹色法、蜡色法、干笔法、水墨法等。

④ 拼贴：将各种纸材或其他平面材料通过分割组合在一幅画面上。

⑤ 电脑软件制作和处理：利用电脑绘图软件制作肌理形态，或者对摄影得到的肌理图片进行修整处理。

触觉肌理是指形态表面光滑或粗糙、坚硬或柔软，并且可以用手触摸到的肌理。触觉肌理分为自然肌理和人造肌理。

自然肌理是自然当中存在的天然肌理，如木头、石头等。自然肌理在设计中运用广泛，比如家具设计、产品设计常常利用自然材质的纹理获得自然亲切的用户体验。

人造肌理是由人工制造，通过雕刻、挤压等工艺产生纹理，再进行排列组合。在生产实践中，人们的劳作往往通过刨、剥、削、切、割、钻、喷、刮、焊、拍、捻、碾、粘、搅、砍、擀、撕、射等机械运作的方式留下痕迹；在实际生活中，物品摆放通过挂、摆、配、排、靠、堆、砌、垒等这些极为丰富的行为方式，带给我们许多启示。把这种感受和记忆带入我们的创作中进行实验和探索，会获得无限丰富的肌理形态。

触觉肌理可以通过摄影的方式转换成二维的肌理图片，运用在平面的形式中，比如，*Sculpture* 杂志的封面设计即是将肌理图片用电脑软件处理而得到的视觉形式。需要注意的是，肌理的形态不能孤立地使用，要成为形式中的一部分，必须符合形式语言的基本原则。肌理元素只有依照对比与和谐、节奏与韵律的形式美法则，处理好重与轻、粗与细、刚与柔的对比与统一的关系，才能使肌理与其他元素共同体现形式的美感与张力。

第九节 空间与平面

从字面上来理解，"空间"是广大、内空，可包容事物发生发展的场所的意思。通常我们说的空间主要包括公共空间、生活空间、自由空间、音乐空间等。哲学上的空间是和时间一起构成物质存在的两种基本形式。空间是物质存在的广延性，时间是物质存在的持续性，就宇宙而言，空间是无边无际的，时间是无始无终的，但就某一个具体事物来说，空间和时间都是有限的。

通常，我们认为的空间，是具有高、宽、深三维立体的空间，是实在的、可见和可感的空间形态。在二维的形式当中，实现空间的表达只能是虚拟的带有纵深感的三维立体空间的效果。它需借助明暗、色彩、透视等多种表现手法才能达到，这样的空间效果使画面中形态的框架关系显得更为复杂和丰富。画面中空间的表达需要依赖于形式要素的变化处理，通过形态的疏密、穿插和转折等来呈现空间的视觉效果。

在二维的平面形式中，各形象之间无前后远近之分，形象无厚度，并且包围这些形象的空间没有深度，这样的空间形式称为平面性空间或二维平面空间。平面性空间是多种空间中最单纯的一种，它的存在条件必须通过形态之间的空隙来体现。画面中的造型要素与空间要素，都采用平面的语言形式来表达，因而平面性空间关系显得格外单纯和强烈。

二维空间的表现形式主要如下。

① 利用形的大小差异表现空间感。在形式中，大的形象感觉离我们近，小的形象感觉离我们远，大小不同的形态组合在一起，会形成形与形之间的前后远近感，因而体现出画面中的纵深空间。如《NASA（美国宇航局）》的画册设计。

② 利用形的间隔疏密表现空间感。通过将细小的形状或线条进行有变化的疏密排列，可以产生画面的空间感。排列的间距越大，感觉离我们越近；排列间距越小，感觉离我们越远。

We Build This City On What 海报 / Falko Ohlmer

NASA（美国宇航局） / Danne & Blackburn 设计公司

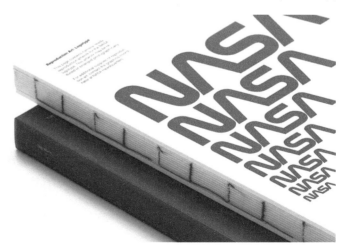

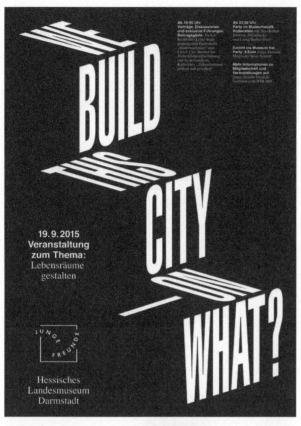

③ 面的转折可以表现空间感。利用面的转折关系，使形象具有了高、宽、厚的三个维度，视觉上自然就形成了带有纵深感的立体空间关系。如德国设计师Falko Ohlmer的 海 报《 We Build This City On What》。

④ 利用形的重叠表现空间关系。在平面上，一个基本形覆叠在另一个基本形之上，会有上下、前后、远近的感觉，从而形成空间感。这种方法在杂志的封面设计中经常可以见到，例如，2015年3月份的美国GQ杂志封面设计，内容主题文字、人物和杂志的名称交叠排列，形成了三重的平面空间。

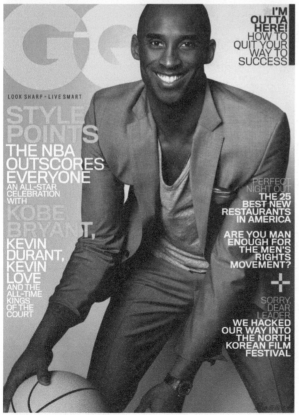

⑤ 透视表现空间感。透视学是文艺复兴时期创造的在平面上再现空间感、立体感的方法及相关的科学。透视的基本原理是"近大远小"，离得近的物体，看起来就大，离得远的物体，看起来就小。视线中的物体远到差不多快在视线中消失的时候，在视觉概念上就变成一个点。利用透视作为观察与表现手法，可以展现看似真实的栩栩如生的立体空间。

⑥ 影子表现空间感。物体受光源的影响，会产生影子。影子可出现于形象的前面或后面，衬托出形象的轮廓、体积。影子的存在使形象更富于真实感，它是空间感的反映。影子的形态也可根据设计形式的需要进行透叠处理、正常投影光的投影和不同方向投射的多支光形成的多方位投影设置。《"灰阶城市"设计作品展览海报》将文字进行立体化设计，并且添加投影之后，形式就具有了真实的空间感。

⑦ 矛盾空间。在平面的形式中，有时也可以违背透视学的原理，利用平面的局限性以及视觉的错觉，创造出在真实空间里不存在的，只有在假象空间中才存在的、不可思议的视觉效果的矛盾的空间关系，这种空间关系称之为矛盾空间。它是一种看起来不合理的空间。

荷兰画家埃舍尔是一个善于运用写实手法创造不合理空间的画家。他的许多版画都源于悖论、幻觉和双重意义，他努力追求图景的完备而不顾及它们的不一致，或者说让那些不可能同时在场者同时存在。他像一名施展了魔法的魔法师，将一个极具魅力的"不可能世界"立体地呈现在人们面前。埃舍尔的作品《不可能的建筑》带给我们的就是这样一种奇幻的视觉空间。

日本平面设计家福田繁雄也是一位善于运用矛盾空间等错视原理的大师，他说："我的作品，无论是平面的，还是立体作品的创作核心，都是围绕着以视觉感官的问题为前提来进行思考。"他不断地对视错觉进行探求，将不可能的空间与事物进行巧妙的组合，达到视觉上的新奇效果。《百货集团130周年庆海报》是福田繁雄为日本松屋集团创业130周年的庆祝活动设计的海报，在同一画面中呈现两个不同视角的人物，一个是仰视的角度，一个是俯视的角度。由此产生了视觉的悖论，进而带来了形式上的趣味性。

《"灰阶城市"设计作品展览海报》

《不可能的建筑》/莫里兹·埃舍尔

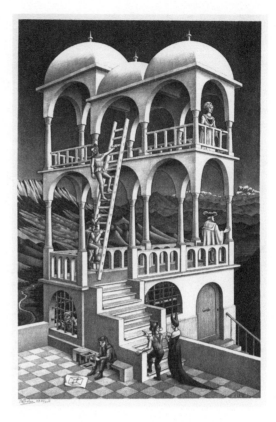

《百货集团 130 周年庆海报》/福田繁雄 / 1999

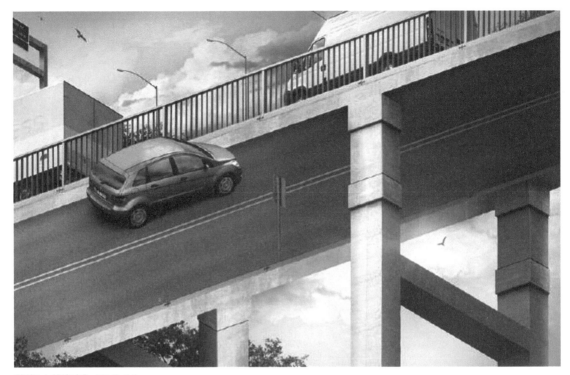

《桥梁上的汽车》/ Erik Johansson

矛盾空间的构成方法通常采用共用面的方法进行连接，也即利用同一个面连接两个不同视点的图形，形成一个既可仰视又可俯视的空间结构。《桥梁上的汽车》正是利用了这种原理。矛盾空间也可以共用线的方法构成，即利用直线、折线和曲线把不同的立体物体相连接，形成矛盾的空间关系。如福田繁雄的《京王百货设计海报》即是共用轮廓线的构成手法。

有时候改变观看方向，或是转移注目点，形象在空间中的位置也会随之改变，产生忽远忽近、忽前忽后、模棱两可的变化，空间的前后位置也随之改变，形成视觉在空间上的错视，这样的形式能够体现出高度的趣味性。例如，黄海设计的《一直游到海水变蓝》电影海报上方层层叠叠的景观实际上是一座山峰被倒置处理而成。通过改变对象的观看方式，形成视觉上的错视，最终创造出新奇、有趣的虚幻空间。

学生作业欣赏

《均衡》/ 尚子晴 / 环艺20-1/ 指导教师：丁瑜欣

《均衡》/ 雄薇伊 / 环艺20-1/ 指导教师：丁瑜欣

《重复》/ 尚子晴 / 环艺 20-1/ 指导教师：丁瑜欣

《近似》/姜雅妮/视传20-1/指导教师：张杞峰

《近似》/ 陈韫思 / 艺设 03A-3/ 指导教师：黄春平

《近似》/ 宋佳凝 / 设计 19-4/ 指导教师：黄春平

《渐变》/ 邓婉欣 / 平面 10-1/ 指导教师：黄春平

《渐变》/ 姜雅妮 / 视传20-1/ 指导教师：张杞峰

《渐变》/ 吴思睿 / 设计 19-4/ 指导教师：黄春平

《渐变》/ 杜潇清 / 视传 20-1/ 指导教师：张柏峰

《特异》/ 姜雅妮 / 视传 20-1/ 指导教师：张杞峰

《特异》/孙芷清/设计19-4/指导教师：黄春平

《特异》/ 郦雅雯 / 设计 19-4 / 指导教师：黄春平

《特异》/ 宋佳凝 / 设计 19-4 / 指导教师：黄春平

《发射》/ 王冠琳 / 环艺 20-2/ 指导教师：黄春平

《发射》/ 张冕筠 / 环艺 20-2/ 指导教师：黄春平

《发射》/ 池玉盈 / 环艺 20-1/ 指导教师：丁瑜欣

《发射》/ 邓婉欣 / 平面10-1/指导教师：黄春平

《发射》/张怡楠/设计19-4/指导教师：黄春平

《发射》/吴雨晨/设计19-3/指导教师：丁瑜欣

《密集》/雄薇伊/环艺20-1/指导教师：丁瑜欣

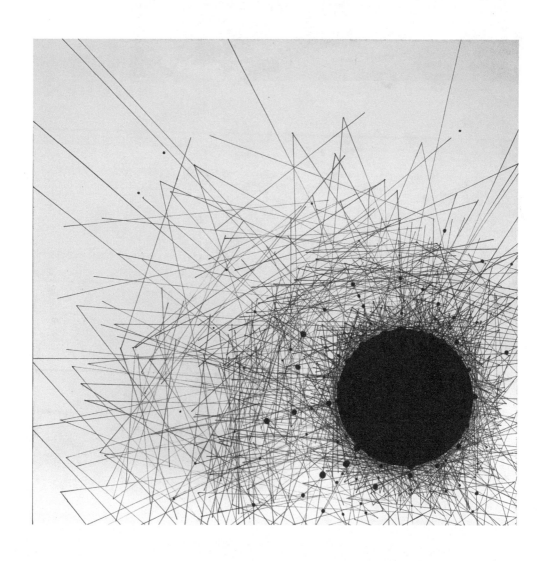

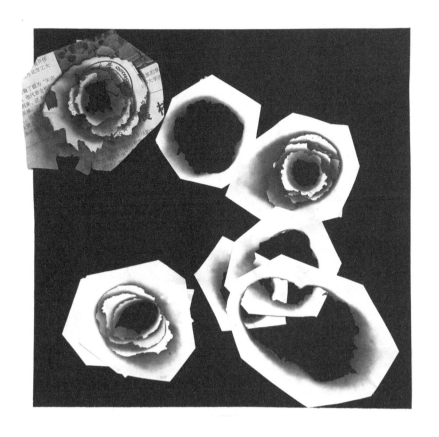

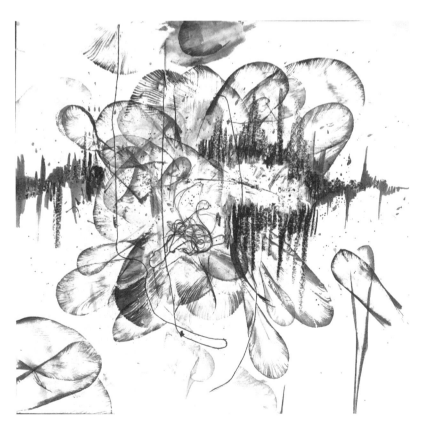

《肌理》/ 赵欣悦 / 视传 20-2/ 指导教师：陈健捷

《肌理》/ 刘晶 / 视传 20-2/ 指导教师：陈健捷

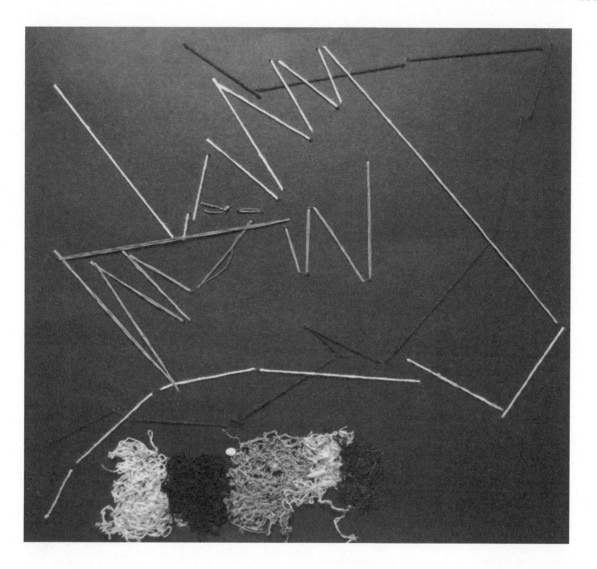

《肌理》/ 郝婷婷 / 艺设 05A-2/ 指导教师：黄春平

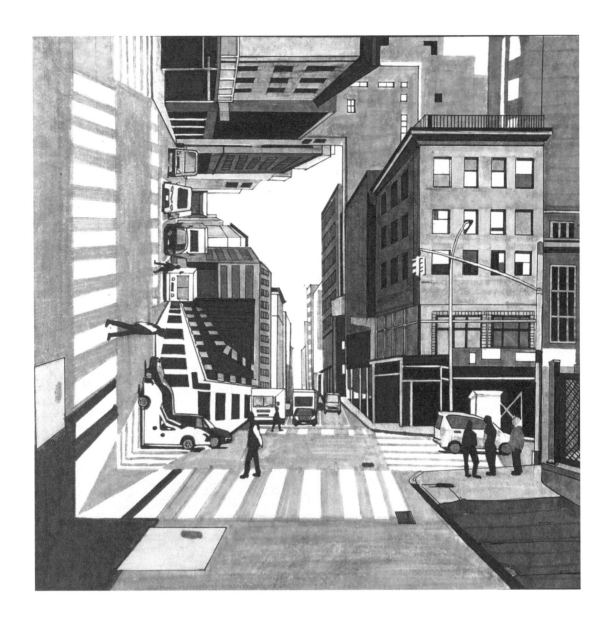

《矛盾空间》/潘怡诺/设计19-3/指导教师：陈健捷

《矛盾空间》/王金兰/艺设01-3/指导教师：丁瑜欣

《矛盾空间》/吕乔雨/设计19-3/指导教师：丁瑜欣

《矛盾空间》/吴奕沛/设计19-3/指导教师：丁瑜欣

《矛盾空间》/雄薇伊/环艺20-1/指导教师：丁瑜欣

《矛盾空间》/池玉盈/环艺20-1/指导教师：丁瑜欣

第三章　色彩的形式语言

色彩的形式语言即色彩的相互作用，是从人对色彩的知觉和心理效果出发，用科学分析的方法，把复杂的色彩现象还原为基本要素，利用色彩在空间、量与质上的可变换性，按照一定的规律去组合各要素之间的相互关系，再创造出新的色彩效果的过程。色彩的形式原理是艺术设计的基础理论之一，它与平面及立体的形式构成有着不可分割的关系，色彩不能脱离形体、空间、位置、面积、肌理等而独立存在。色彩从某种意义上说是属于外在表面现象，多偏重于感性认识。

第一节　原理与认知

色是感觉色彩和感觉颜色的总称。总的来说就是分解后的光（结构上为人眼所见的可见光，从现象来说是光的反射、漫射、透射）在大脑里所产生的色感觉，是光、物、眼睛、心理的综合产物。彩是多种颜色的意思，在一定的环境中指颜色和颜色、颜色和空间相互作用及物属性本身的各种变化，所以色彩常与物相关联。色彩是光照射到物体的视觉效果。当光线投射到对象上，因为材料本身的材质表现，它的光色或者通过吸收、光反射等物理现象传到人的视觉系统，就产生了各种色彩的感觉。

英国物理学家牛顿做了一个非常著名的实验：他把太阳的光引进暗室，使其通过三棱镜再投射到白色屏幕上，结果光线被戏剧性分解成红、橙、黄、绿、蓝、靛、紫的彩带。这种单色光再通过三棱镜就不能再分解了。牛顿据此推论——太阳白光

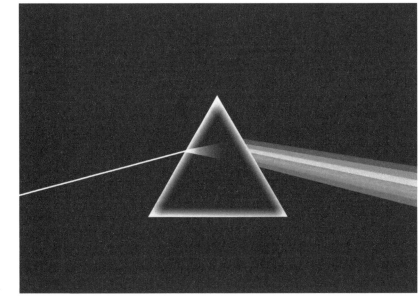

是由这七种颜色的光混合而成的。

白光通过三棱镜分解成七种颜色光的现象叫作色散。色散现象在自然界中常常可以看到，如雨过天晴，空气中悬浮着许多小水滴，这些小水滴起着三棱镜的作用，使阳光色散，形成美丽的彩虹。由三棱镜分解出来的色光，如果用光度计测定，就可得出各色光的波长。

从色彩的现象，我们可以知道，任何物体都有其自身的色彩，这些色彩看来好像是附着于物体的表面，然而一旦光线减弱或消失，任何物体上的色彩也都会逐渐失去。我们知道，外界看到的色彩是以光线为媒介，照射到物体上，经由物体的反射或透射之后，刺激我们的眼睛所产生的现象，所以光线和物体反射的变化，必然在色彩上产生变化。

决定物体颜色的基本因素包含三个方面：光源色、固有色和环境色。

光是决定色彩最重要的条件，没有光，万物都将黯然失色。太阳、电灯、火等都是能发光的光源，光源所产生的光色，称为光源色。从太阳、日光灯、蜡烛、霓虹灯等所发出来的色光来看，其中太阳光呈白色的混色光，日光灯的光有偏蓝绿之感，蜡烛光则偏红橙色。

物体在接受光线的照射后，吸收部分光线的颜色，反射其余部分光线的颜色。我们眼睛所感受到的物体的颜色正好是反射出来的光线的颜色，即是物体的固有色。例如，在日光下物体表面只反射红色的光线而吸收其他的色光，因此产生红色的感觉；如只反射绿色光线而吸收其他色光，便会产生绿色的感觉。一般对于物体固有色的确定，是以日光的照射为基本条件的。值得注意的是，物体对光的吸收与反射的量并不相同，因此，两个相同颜色的物体可能看起来不完全相同。由于固有色并非绝对固有，在绘画时，我们可以把物体的颜色表现得更加丰富而生动。

环境色是指在各类光源的照射下，环境所呈现的颜色。物体的颜色在环境中会受到周围环境色彩的影响，如一个白色物体放置于一块蓝色的衬布上，物体接近衬布的部位会出现偏蓝色。环境色对物体色的影响取决于环境色的面积、大小和强弱程度。

在颜料的混合中，黄色和蓝色相混合可以得到绿色，绿色再和红色相混合可以得到深灰色。但是，在色光的混合中，红光和绿光混合却产生了黄光。在色彩科学理论的研究过程中，色彩学家进行了大量的色彩实验，终于发现，每一种色彩的形成，不仅有其相对应的波长的光，而且还有同色异谱现象的发生，所有的颜色都由几个基本的色混合而成。

牛顿用三棱镜将白色阳光分解得到红、橙、黄、绿、蓝、靛、紫七种色光，将这七种色光混合又得到白光，因此他认定这七种色光为原色。后来物理学家大卫·鲁伯特进一步发现，染料原色只是红、黄、蓝三色，其他颜色都可以由这三种颜色混合而成。他的这种理论被法国染料学家席弗通过各种染料配合试验所证实。从此，这种三原色理论被人们所公认。1802年，生理学家汤麦斯·杨根据人眼的视觉生理特征提出了新的三原色理论。他认为色光的三原色并非红、黄、蓝，而是红、绿、紫。这种理论又被物理学家马克思韦尔证实。他通过物理试验，将红光和绿光混合，这时出现黄光，然后掺入一定比例的紫光，结果出现了白光。此后，人们才开始认识到色光和颜料的原色及混合规律是有区别的。

色光的三原色是红、绿、蓝（蓝紫色），颜料的三原色是红（品红）、黄（柠檬黄）、青（湖蓝）。色光混合变亮，被称为加色混合；颜料混合变暗，被称为减色混合。按照目前使用的色彩混合形式划分，除加色混合和减色混合外，色彩还可以在进入眼睛之后才发生混合，称为中性混合。我们通常所看到的色彩，大多是由两种以上的色彩混合而成的。将两种或两种以上的色彩混合在一起构成与原色不同的新的色彩，称为色彩混合。混合色的概念是相对于三原色的概念而言的。从理论上讲，除三原色外，其他所有颜色都能够由三原色按照一定的比例混合而成。

减色混合是指色料三原色的混色方式。有色物体（包括颜料）之所以能显色，是因为物体对色谱中的色光选择吸收和反射所致。"吸收"的部分色光，也就是"减去"的部分色光。印染染料、绘画颜料、印刷油墨等各色的混合或重叠，都属于减色混合。当两种以上的色料相混或重叠时，相当于从照在上面的白光中减去各种色料的吸收光，其剩余部分的反射光混合的结果就是色料混合和重叠产生的颜色。

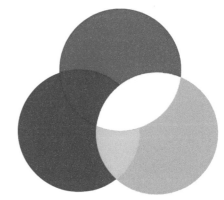

色光三原色

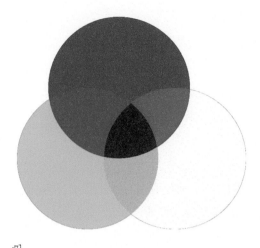

颜料三原色

减色混合是物质性色彩混合。减色混合分透明色料的叠置混合与颜料的直接混合两种。当透明色相互重叠时，得出的新色由于重叠而透光量减少，透明度会下降，颜色的明度必然灰暗一些，而且新色会偏于上面的色，并非是两色的中间值。颜料混合的特性与加色混合正好相反，混合后的色彩在明度、纯度上都有降低，混合的色彩愈多，其明度愈低，纯度也会下降，因此称其为减色混合。根据减色混合原理进行推算，从而获得视觉感觉非常自然的色彩透叠画面。

在减色混合中，由于各固体色彩本质的不同及混合时分量多少的不同都会影响混色的结果，并且，在现实配色中我们发现，有些色彩是根本无法用其他色彩混合出来的。

加色混合是指色光（红、绿、蓝）三原色的混色方式。加色混合效果是由人的视觉器官来完成的，因此是一种视觉混合。色光混合会增强亮度，混合的色光越多，混合色的明度越亮，由于混合色的光亮度等于相混合光亮度之和，因此也称为"加色混合"。从物理光学试验中得出：红、绿、蓝（蓝紫）三种色光是其他色光无法混合而得的。而这三种色光以不同比例的混合几乎可以得出自然界所有的颜色。所以红、绿、蓝（蓝紫）是加色混合最理想的色光三原色。加色混合可得出红光＋绿光＝黄光，红光＋蓝紫光＝品红光，蓝紫光＋绿光＝青光，红光＋绿光＋蓝紫光＝白光。如果改变三原色的混合比例，还可得到其他不同的颜色。如红光与不同比例的绿光混合可以得出橙、黄、黄绿等色，红光与不同比例的蓝紫光混合可以得出品红、红紫、紫红蓝，紫光与不同比例的绿光混合可以得出绿蓝、青、青绿。如果蓝紫、绿、红三种光按不同比例混合可以得出更多的颜色，那么一切颜色都可通过加色混合得出。由于加色混合是色光的混合，因此随着不同色光混合量的增加，色光的明度也逐渐加强，所以也叫加光混合。当全色光混合时则可趋于白色光，它较任何色光都明亮。

我们生活中所用的光学产品，如彩色电视机、显示器、彩屏手机、投影仪、数码相机、数码摄像机等的色彩影像就是应用加色混合原理设计的，彩色影像被分解成红、绿、蓝紫三基色，并分别转变为电信号加以传送，最后在显示屏上重新由三基色混合成彩色影像。

第二节　要素与属性

色彩分为无彩色系和有彩色系。

无彩色系是指白色、黑色或由这两种色调合形成的各种深、浅不同的灰色：按照一定的变化规律，它们可以排成一个系列，由白色渐变到浅灰、中灰、深灰到黑色，色度学上称此为黑白系列。黑白系列中由白到黑的变化，可以用一条垂直轴表示，一端为白，一端为黑，中间有各种过渡的灰色。无彩色系的颜色只有一种基本性质就是明度。它们不具备色相和纯度，也就是说它们的色相与纯度都等于零。色彩的明度可用黑白度来表示：愈接近白色，明度愈高；愈接近黑色，明度愈低。

有彩色系是指红、橙、黄、绿、蓝、靛、紫等颜色，不同明度和纯度的红、橙、黄、绿、蓝、靛、紫都属于有彩色系。有彩色系的颜色具有三个基本特征——色相、纯度、明度。熟悉和掌握色彩的三特征，对于认识色彩和表现色彩是极为重要的。

色相是指有彩色系中各种不同颜色的相貌，它是区别不同颜色的标准。光谱中的七种基本单色光完全取决于该光线的波长，并按波长从短到长进行有序排列，像音乐中的音阶顺序，和谐而有序。而对于混合色来说，则取决于各种波长光线的相对量。由于物体的颜色是由光源的光谱成分和物体表面的反射或投射的特性决定，因此才有大千世界的各种色相。每种基本色相，按照不同的色彩倾向又进一步地区分，如：红色又分为玫瑰红、桃红、橘红、深红、朱红、紫红等，黄色又分为中黄、橘黄、淡黄、柠檬黄、土黄等，绿色又分为淡绿、中绿、草绿、翠绿、橄榄绿、墨绿等，蓝色又分为钴蓝、湖蓝、群青、青莲、普蓝等。色彩学家为了便于研究，把红、橙、黄、绿、蓝、紫六色以封闭式环状排列形成六色环，使红色和紫色在色环上绝妙地连接起来，使色相呈循环的秩序。不同相色彩的名称代表着不同波长给人不同的特定感受，并形成一定的秩序，色相环中的秩序化，标明了从380～780nm的光波的序列自然规律，这是很重要的。在光线照射下的物体，除了物体自身反射光线而形成的物

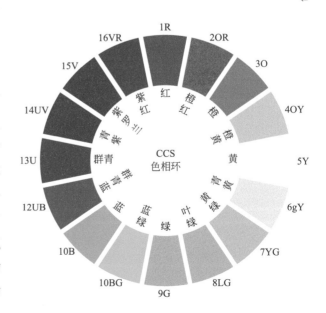

色相

体色（固有色）的关系外，光照本身也是有秩序的，这种秩序是非人为的，它属于光的自然本质，体现着不同色相的色彩美妙变化。

色彩的明度指的是色彩的明暗程度。在无彩色系中明度最高的是白色，明度最低的是黑色。从白色到黑色中间出现一系列明度不等的灰色，从亮灰色到暗灰色，我们把这一系列的明暗变化称为明度系列，对于光源色来说也称为光度、亮度等。孟塞尔色立体中就规定色彩的明度分为三等十一级，除去纯黑、纯白二色正好为三等九级。其中一、二、三级为低明度，四、五、六级为中明度，七、八、九级为高明度。

在有彩色系中也有明暗的差别。最亮的是黄色，最暗的是紫色，其他色彩居中。这是由各色相在可见光谱中的位置不同，光波的振幅宽窄范围不同造成的。黄色在可见光谱（红、橙、黄、绿、青、紫）的位置居中，对人的视觉感知度较高，所以看起来明亮。紫色处在可见光谱的边缘，再向外就是不可见的紫外线了，且紫色的振幅也比较宽，因此看起来显得比较暗。这一点在某种程度上也决定了不同色相的性质和表现价值，如黄色明亮，把它的明度降低到墨绿色那样，它的色彩表情中的轻快、明亮、闪烁等色性就难以表现了。如将暗紫色相的明度提高到黄色明度那样，变为淡紫色，它本身具有的饱满和幽深神秘的色彩特征也是难以表达的。当任何一个色相加入白色时，明度会提高，混入黑色时明度会降低，混入不同灰色明度会有不同的变化。

值得注意的是，明度变化可以单独使用，即排除色相和纯度干扰单独而创作，如我们常画的素描。色相与纯度在一般情况下，要与明度配合使用，但也确有排除明度的干扰，单独用色相和纯度变化来作画的情况，这相当于同一近似明度，变化色相和纯度，比如大卫·霍克尼的作品，他的画很多都是用纯色

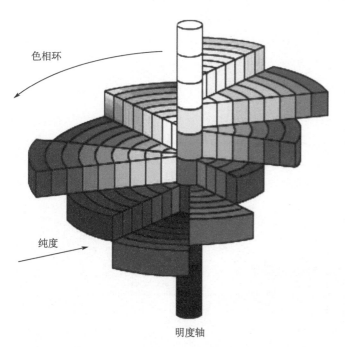

色相环

纯度

明度轴

颜色的明暗度/亮度/明度可以分为9个等级

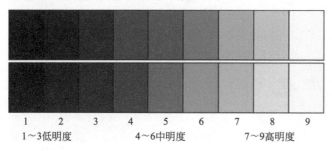

1　2　3　4　5　6　7　8　9
1～3低明度　　4～6中明度　　7～9高明度

绘制的。同一系统的色彩也有不同的明度关系，红色系列色中，粉红色明亮，紫红色暗；而不同的色系又可以有相同的明度，如橙色和蓝色色调不同，却可以有相同明度的橙色和蓝色；当颜色的色相相同时，更容易比较出它们的明度差。

纯度又称彩度、饱和度、艳度，即色的含灰程度或鲜艳程度。决定纯度的因素是形成此色的主波长的单一程度。日光通过色散形成的光谱色，是目前人们所见到的极限纯度的纯色，用人工颜料、色料所制造的鲜艳色，其纯度大大低于光谱色，是无法与之相等同的。

黑、白、灰的纯度是 0，依次向色彩鲜艳的纯色递增。日本色研体系将纯色色相的纯度定为9，用 S 表示。孟塞尔色彩体系根据验证认为，各主要色相的纯度并不相同，最高的是红色纯度为 14。而不管是现实生活所见或者是在色彩的设计应用中，绝大部分都为低纯度的颜色。正是因为有了纯度变化才使色彩显得极其丰富。

我们的视觉能辨别出的颜色都有一定的纯度，当一种颜色表现出最为纯粹和鲜艳的状态时，就证明它处于最高纯度中；不同的色相具有不同的纯度，如光谱色中红色纯度最高，相当于绿色纯度的两倍；同一色系的颜色也可以有不同纯度，如红色中大红色比粉红色、紫红色纯度高；如果一种高纯度的色彩加了无彩色白色、黑色，将提高或降低色相的明度，其纯度也会降低；当在一种高纯度的色彩中加入同明度无彩灰色时，更容易看到它是一种独立于明度和色相之外的属性。

《门》/ 大卫·霍克尼/2000

第三节 对比与和谐

形式创造中，色彩与形式的其他元素一样，都是形式关系需要考虑的因素。色彩关系是形式关系中极为重要的一个方面。色彩的组合排列同样遵循形式美的基本法则，对比与和谐是其中最重要的原则。色彩对比指两个以上的色彩，在空间或时间关系中相比较，能比较出明确的差别时，它们的相互关系就称为色彩的对比关系，即色彩对比。当对比达到最大值时，我们称之为直径对比或极地对比。

色彩的对比规律，就是研究色彩之间存在的矛盾与差异。不同色彩的色相、纯度、明度、面积、形状、位置以及心理效应的差别构成了色彩之间的对比。

色相对比是利用各色相的差别而形成的对比。色相的差别虽是由可见光波的长短差别形成的，但不能完全根据波长的差别来确定色相的差别和确定色相的对比程度。因为处于可见光的两极的红色光和紫色光的波长差虽然最大，都接近不可见光的波长，但从视觉的角度分析，它们在色相环上是接近的。因此在研究色相差时，不能依靠可见光谱，而应借助于色相环。

各种色相对比都有自身的效果和特征，必须掌握它在色相环中的位置变化关系。首先要理解在色相中，任何一色都是主色。色相对比

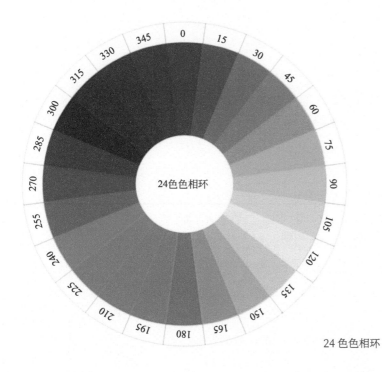

24 色色相环

关系的强弱，可以在色相环上用距离和角度来表示。以二十四色相环为例，任选一色作为基色，都可以把色相对比分成同类色、类似色、中差色、对比色和互补色等类别。用不同对比方式来划分色相对比的强、中、弱关系，找寻适合的表现方式。

同类色相对比是指色相环上距离15°以内的对比，是色相中最弱的对比。由于对比的两色相距太近，色相差别极小。同类色相对比容易出现单调、呆板的效果，这时应通过拉开明度距离和纯度关系来进行调整。

类似色相对比是指色相环上距离30°左右的对比，是色相中较弱的对比。类似色相对比的几个色同属一个大的色相范畴，但能区别出冷暖来，如玫瑰红、大红、朱红、黄绿、绿、蓝绿。此对比的特点仍然统一、和谐，与同类色相相比效果要丰富得多。

邻近色相对比是指色相环上距离60°左右的对比，属于色相的中对比。邻近色相的配色效果显得丰满、活泼，既保持了统一的优点，又克服了视觉不满足的缺点。服装设计和室内设计常常采用这种配色手法。采用这种色相对比关系设计，其长处在于它能使画面保持统一、和谐，同时也不失变化的效果。

中差色相对比是指色相环上距离90°左右的对比，属于色相的中强对比。如黄与红、红与青紫、青紫与绿等。它介于邻近色相和对比色相之间，因色相差比较明确，色相对比效果较为明快。

对比色相的对比也称为反对色相对比，指色相环上距离120°左右的对比，属于色相的强对比。对比色相组合具有一种很强烈的冲突感，并能产生一种色彩移动的感觉，容易使人兴奋、激动。

互补色相对比是指色相环上距离180°左右的对比，属于色相的最强对比。如红与蓝绿、黄与蓝紫、绿与红紫、蓝与橙黄。互补色相配，能使色彩对比达到最大的鲜艳程度，强烈刺激感官，从而引起人们视觉上的足够重视，并因此达到生理上的满足。因此，中国传统配色中有"红间绿，花簇簇；红配绿，一块玉"的说法。

现代色彩学家伊登说："互补色的规则是色彩和谐布局的基础，因为遵守这种规则会在视觉中建立起一种精神的平衡。"在运用同类色、邻近色或类似色配色时，如果色调平淡无味，缺乏生气，那么恰当地使用补色将会得到改善。在美国当代艺术家本杰明·巴特勒的作品《粉色森林》中，黄绿色的背景下添加紫红色即产生了补色对比，画面因此变得丰富而强烈，形式有了节奏变化。互补色相对比的特点是强烈、鲜明、充实，有运动感，但是也容易产生不协调、杂乱、过分刺激、动荡

《粉色森林》（*The Pastel Forest*）/ 本杰明·巴特勒（Benjamin Butler）/ 布面油画 /190cm×240cm/2012

不安、粗俗、生硬等缺点。它们形成的是色相的强对比，其表现效果极其强烈，易于表现极富刺激性的饱满、生动、活跃的画面。

　　明度对比是色彩明暗程度的对比，也称色彩的黑白度对比。明度对比是色彩关系中最重要的因素，色彩的层次与空间关系主要依靠色彩的明度对比来表现。只有色相的对比而无明度对比，图案的轮廓形状难以辨认；只有纯度的对比而无明度的对比，图案的轮廓形状更难辨认。色彩的明度对比在色彩构成中起主导作用。

　　每一种颜色都有自己的明度特征，将它们放在一起对比时，除去分辨它们色相的不同，还会明显地感觉到它们之间明暗的差异。根据明度色标，如果将明度分为十一级，零级为纯黑，明度最低，十级为纯白，明度最高。明度在零至三级的色彩称为低明度，四至六级的色彩称为中明度，七至十级的色彩称为高明度。色彩间明度差别的大小，决定明度对比的强弱。 我们对比马克·罗斯科的两幅作品 *White Center* 和 *No.17* 可以看出：前者是高明度对比，给人感觉轻快、明亮；而后者属于低明度对比，则感觉晦暗、压抑。

　　　将不同纯度的色彩并置，使鲜艳的颜色更鲜艳、浑浊的颜色更浑浊的对比方法称为纯度对比。鲜与浊的概念是相对的，一旦鲜艳的色

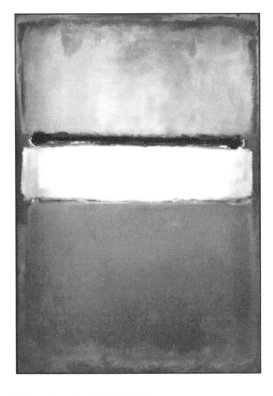

White Center/ 罗斯科 /1950

No.17/ 罗斯科 /1957

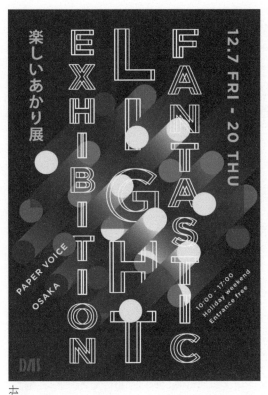

《奇妙的灯光展》/ 海报设计

彩放在比它更鲜艳的色彩中，即会变得模糊；一个模糊的所谓"脏"色，把它与更模糊的彩色比较起来又变得光彩照人了。

颜色可以通过混合无彩色的黑、白、灰和混入颜色的补色降低纯度，同时也使其颜色的明度与色相的性质产生相应的变化。颜色混入白色后会提高其颜色的明度，纯度较之以前更趋于淡雅，而颜色特性多少趋向冷调。如红色加白色后会略微偏蓝，呈现玫瑰红味道；颜色混入黑色会降低其明度，减弱纯度并且还会一定程度地改变原有的颜色相貌特征，如黄色混入黑色后，立刻会失去原有的光亮而变为混浊的灰绿色；鲜艳的颜色混入中性灰色后，会失去颜色的艳丽，变得暗淡和中性化，同时也呈现出明显的柔和；如果颜色混入该颜色的补色时，色彩将立刻呈现出灰黑的倾向，并随着混入色的增加，色彩的纯度及色相还会随之变化。

纯度变化的强弱，在于画面主题吸引力大小及色彩的强调需求。纯度越高，色彩越显鲜艳、活泼，引人注意，独立性与冲突性越强；纯度越低，色彩越发朴素、典雅、安静、温和，独立性及冲突性越弱。因此在色彩配置中，常以高纯度色来突出主题，而以低纯度色作为陪衬及背景色，达到衬托主题的目的，如此形成统一协调的色彩关系。由于纯度变化本身的视觉刺激不如明度变化大，往往纯度对比越强，色彩感觉越和谐。因此，纯度变化应配合明度变化及色相变化，才能达成较活泼的配色效果。

在纯度关系的比较中，纯度对比越强，鲜艳一方的色相感越鲜明，因而增强了配色的艳丽、生动、活泼及瞩目。纯度对比不足时，由于纯度过于接近，而易使画面产生含混不清的毛病。一般来讲，高纯度的弱对比配色具有华丽的色彩效果，低纯度的弱对比配色具有柔和、稳重的色彩效果。但低纯度色放在一起，特别不适于远距离观看，在实际应用中可以采取适当加大明度和色相差的方法加以调整。

冷暖对比是一个相对的概念。冷暖的感受主要体现在色相的特征上，把一个冷色放在比它更冷的色彩中，它会表现得比较暖些；同样，把一个暖色放在比它更暖的色彩环境中，它就会显得发冷了。冷暖

的对比在实际应用中有着它们各自不同的表情和表现价值。如红色和黄色的系列为暖色是源于对阳光与火的色彩联想；而对水和冰的联想使人们将蓝色的系列列为冷色。暖色让人心跳加快，血液循环也加快，于是产生兴奋、积极、温暖的感觉。冷色引起心跳减缓，血压下降，血液循环减慢，因而产生镇静、消极、寒冷等生理反应。

极冷色与暖色的对比、极暖色与冷色的对比为冷暖的强对比。在无彩色系中，把白色称为极冷，把黑色称为极暖。极暖色、暖色与中性微冷色，极冷色、冷色与中性微暖色的对比为中等对比。但这种分

类很容易形成一个错误的概念，因为色相环中介于这些色相之间的色彩有时可能是暖色，也可能是冷色，这取决于它们是同更暖还是更冷的色调对比。根据色彩给人的冷暖感觉，冷暖对比构成的色调会由于纯度的降低而使冷暖感觉减弱。另外，冷色与暖色除了给我们温度上的不同感觉之外，还会带来其他的一些感受，比如：暖色偏重、冷色偏轻；暖色密度感强，冷色则有色彩稀薄的感觉；冷色显得湿润，暖色显得干燥；冷色透明感强，暖色透明感弱；暖色有迫近和丰满的感觉，冷色有深远和收缩的感觉。

利用冷暖这两种属性的色彩并置，产生冷暖对比的感觉作用，也是活用色彩规律的一项重要技术。由于冷暖色系统本身的对立性区分很明显，因此在作冷暖对比时，最好使一方为主，另一方为辅，互相陪衬，方可得到协调。如德·库宁的作品《无题ⅩⅪ》以冷色为主基调，用少量的红色作为暖色进行对比，画面因此变得丰富而活跃。冷暖对比容易因纯度及明度的对比而扰乱分析，有时冷暖对比与补色对比很相像，因此为求统一，主从及轻重的安置便很重要，整个设计的性格才能明确。如果遇上冷暖对比而兼具补色或对比色对比时，可以将其中的一色降低纯度或改变明度，成为有差距的弱色，才能达到真正的理想效果。

面积对比也是我们创造形式的时候，必然会遇到的问题。色彩面积的变化可以改变任何一种色彩对比效果，也可以使画面构图更加完整和舒适。

面积的对比结果，是使面积愈大的色彩，愈能充分地表现色彩的明度和纯度的真实面貌；而面积愈小，愈容易形成视觉上的辨别异常。和谐的面积比值可以将对比双方保持在一种安定的效果中，给心理带来静止感和满足感。设计中明度和纯度发生变化，面积的比例关系也会发生相应的变化。纯度不等时也可以变换位置或加强一方的肌理来获得均衡感，学习平衡面积比的意义更在于有意识地打破它，去创造崭新的画面。

在面积对比中，当两种颜色面积相等时，色彩对比强烈；随着一方的面积增大，另一方的力量就相应削弱，整体的色彩对比也就随之减弱；当一方面积扩大到足以控制整个画面色调时，另一方的色彩就成为这一色调的点缀。面积对比在

协调画面色相、明度和纯度关系上起到非常有效的作用。

色彩的面积同其形状和位置是同时出现的，因此，色彩的面积、形状、位置在色彩对比中，都是具有较大影响的因素。要了解它们与色彩的关系，关键是理解这三种因素在影响色彩对比效果方面的规律。色彩形状聚集时，如两色并置或其中一色包围另一色时，同时对比的作用会使色彩对比效果增强；分散的形状分割了画面的底色，使双方的面积都缩小并且分布均匀，实现对比双方向融合方向的转化；色彩之间的距离会影响色彩的对比关系，同时对比的作用使近距离的色彩对比加强，远距离色彩对比减弱。

将两个或两个以上的色彩按照共同的表现目的，调整组合成一种统一与和谐的色彩效果，称为色彩调和。通常，调和色彩的目的是使色彩的关系有变化但不过分刺激，统一而不单调。

从人的视觉生理条件上讲，色彩的调和可以概括为两个方面：统一调和与对比调和。统一调和是将色彩三属性中的某一种或两种属性做同一或近似的组合，用以寻求色彩的统一感，是以统一色彩属性为手段的调和方式。统一调和强调色彩要素中的一致性关系，追求色彩关系的统一感。统一调和包括同一调和与类似调和两种形式。

在色彩三属性中将其中某一种属性完全相同、使色彩的组合关系中含有一个方面的同一要素，变化其他两个要素，称之为同一调和。当两个或两个以上的色彩因差别大而非常刺激不调和的时候，增加各色的同一因素，使强烈刺激的各色逐渐缓和。增加同一的因素越多，调和感越强。同一调和主要包括同色相调和、同明度调和、同纯度调和三个方面。

同色相调和是指画面不改变色相，只是在明度和纯度的调整中作变化。这种单色相中求变化的调和方式简洁、有条理，画面色调的整体统一性非常强。在同一色相的情况下，明度反差和纯度反差最好拉大些，以避免单调感。如海伦·弗兰肯塞勒在1984年创作的作品*Summer Angel*。

同明度调和是指画面色彩在明度上保持一致，从色相与纯度上追求画面的色彩变化。色相之间的对比关系是依靠其明度上的一致性实现了画面色彩的调和，即使是色相相差很大，只要明度统一，画面整体就会给人以安定的感觉。这是在不破坏色相平衡，维持原有气氛的同时，得到稳定感的巧妙办法。

同纯度调和指色彩在纯度上保持一致，变化明度和色相，使之达到统一调和的效果。同一纯度时，色彩变化明显，高纯度色同一过

Summer Angel / 海伦·弗兰肯塞勒 /1984

程中，色相感十分鲜明，应注意控制各自的色面积关系，求取色面积的平衡效果。同纯度调和就是在对比色各方混入同明度、不同量的灰色，使原来的各对比色在保持明度对比的情况下，纯度相互靠近。由于纯度在降低，色相感也被减弱，原来强烈刺激的对比效果也因此被削弱，调和感得到增强。 如莫里斯·路易斯的作品*Point of Tranquility*。

类似调和是类似要素的结合，与同一调和相比，它具有较多的变化，但并没有脱离以统一为主的配色原则。它包括三个方面的调和：类似色相调和、类似明度调和、类似纯度调和。

类似色相调和是指画面色相基本一致，而主要在明度和纯度中求变化。由于统一的要素由同一变为类似，因此类似调和与同一调和相比较，在色彩关系上有更多的变化。

类似明度调和是在画面色彩明度接近的统一原则下，变化色相和纯度。在类似明度的调和中，可适当选择有对比的色彩或补色色相来丰富画面效果，但要避免过强的色相变化与明度变化相冲突。

类似纯度调和主要是在纯度接近的情况下，利用色彩的明度、色相关系进行变化。这种调和关系会产生优美、雅致、柔和的效果。

Point of Tranquility/莫里斯·路易斯/1960

《狂欢节海报》/ Quim Marin 设计工作室

Quim Marin 设计工作室的《狂欢节海报》即运用了类似纯度的调和方式。

　　莫兰迪的作品 *Still Life* 在色彩的色相、明度和纯度方面都具有相似性，形式因而获得了高度的统一性。

　　在对比色的配色中，因其色彩特性的极端差异会形成鲜明的视觉对比，对比调和即是针对此类色彩效果而进行的秩序化组合方法。在明度、色相、纯度三种要素处于对比状态的画面中，色彩之间的相互作用会表现得非常强烈。而这种色彩的强烈对比关系可以提高作品的趣味性，同时也容易引起视觉上的疲劳。要使这样的色彩关系和谐，就要靠某种色彩组合秩序来实现。对比调和主要表现就是秩序调和。

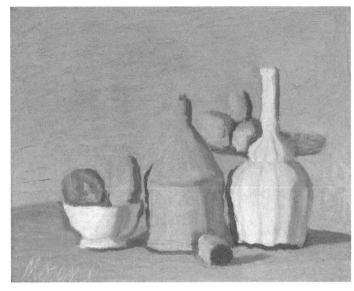

《静物》/ 莫兰迪 /1965

　　把不同明度、色相、纯度的色彩组织起来，形成渐变的，或有节奏、有韵律的色彩效果，使原来对比过分强烈刺激的色彩关系柔和起来，使本来杂乱无章的色彩因此有条理、有秩序、和谐统一起来的这个方法就称为秩序调和。

　　在秩序调和中，可构成等差渐变的秩序调和，也可构成非等差的有节奏、韵律的秩序调和。两色之间的等级少可构成显差的秩序调和，两色之间的等级多可构成微差的秩序调和。总之只要有秩序都能增强调和感。对比调和的关键是如何建立秩序的调和。

　　面积调和也是色彩的对比调和中常用的方法，它通过对比色之间面积增大或缩小来调节色彩对比的强弱，并得到一种色、量的平衡与稳定的效果。如果对比色面积相当、比例相同，就难以调和；面积大小、比例各异则容易调和。面积比例相差越悬殊，成为一种相互烘托的有机整体时，其对比关系也就越趋调和。

第四节　节奏与韵律

　　苏珊·朗格说："每一个艺术家都能在一个优秀的艺术中看到生命或生机。"生命的基本特征就是节奏感，正如人类的呼吸、脉搏、心跳的节奏一样维系着生命的存在。艺术与设计中的色彩在形式中同样也体现了生命的节奏感特征，色彩可以通过明暗、浓淡、冷暖的关系，使形式产生起伏和转折的节奏、韵律之美。同时，节奏和韵律的秩序感是形式获得和谐的重要因素。

　　色彩的要素在形式中重复出现或以类似的特征反复出现造成的节奏和韵律感是形式和谐的主要方式。日本设计师 Ren Takaya 设计的《铝箔烫金公司形象海报》即是利用红色、绿色以及橙色等几组色彩的反复出现创造了形式的和谐关系。在《再会田中一光》回顾展海报设计中，尽管颜色种类较多，但是每一行文字几乎都有相同颜色彼此呼应，使色彩的变化具有了一定的规律性。

　　色彩的节奏和韵律还可以通过渐变性的变化构成形式的和谐感。无论是色相、明度，还是纯度，只要使画面上的色彩成为一种渐变系列，

《铝箔烫金公司形象海报》/Ren Takaya

《再会田中一光》回顾展海报

如等差或等比序列，就可以使它在强烈的对比中具有统一的节奏和秩序，以此来减弱过于强烈的色彩对人所产生的刺激。这种渐变性的色彩形式作品非常多，比如胜井三雄的海报设计作品《字体与生活》运用了渐变的色相组成了"雨水"两个文字，使得不同的色相和谐有序地联系在一起。《冈山县立大学大学毕业作品展》则纯粹地使用黄色的明度渐变形成了富有韵律的节奏变化。《游戏之夜》电影海报的色彩是用红色的纯度渐变获得了形式的和谐秩序。

有时候，重复性的色彩节奏或是渐变性的色彩关系并非是单一地出现在形式中，多样化的节奏变化常常在形式中出现，多元化的色彩节奏会使得形式更加富有变化，节律性更加充分地得以体现。松永真海报作品《第二十三届日本小泉国际学生照明设计竞赛》运用了重复与渐变的多重节奏变化的方式，使得设计形式更加丰富完整。

色彩节奏的循环往复即会造成视觉上的韵律变化，这样的效果看起来具有音乐的流动感。日本设计师原健三设计的《驹込仓库系列海报》在形式上运用了重复的渐变手法，呈现出音乐的韵律美感。

《字体与生活》海报/胜井三雄

《冈山县立大学大学毕业作品展》/2018

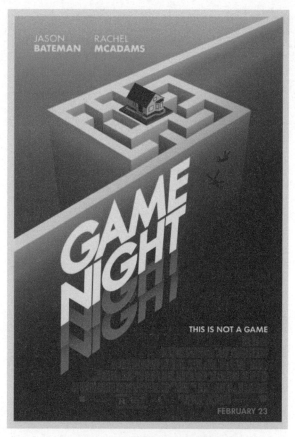

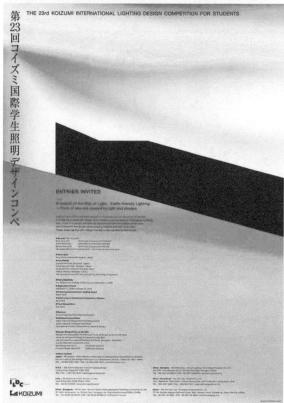

《第二十三届日本小泉国际学生照明设计竞赛》海报 / 松永真 / 103cm×72.8cm/2009 《游戏之夜》电影海报 /Percival + Associates

KOMAGOME SOKO is an art gallery whose motto finding the high quality projects created in Tokyo's art scene and providing the curators in the next generation with an opportunity to try new things.

第五节 重点与呼应

在组织色彩关系时，有时为了突出形式中的某个位置或形象，会在画面中设置重点色彩，形成视觉上的焦点。比如塔特林《绘画浮雕》将一块鲜艳的红色作为画面的重点色，凸显了中心位置的作用；《永井一正海报展》在鸟嘴的部位使用了黄色作为重点色，突出了形象特征，使其成为视觉的中心。

有时为了使形式的视觉感变得强烈，改变单调和乏味的画面，通常在形式的某个部位设置醒目的色彩。第17届韩国国际艺术节画册的封面设计运用了三块面积较小的红色作为重点色，使得封面的视觉效果变得鲜明、醒目。

重点色常都被安排于画面的中心部位，但是要注意的是，重点色的面积不宜过大，否则会破坏形式的主色调；面积也不能过小，否则起不到突出的效果。只有当重点色的面积合理时，其设置的目的才能得到恰当的体现。另外，重点色的选择应与主色调有较大的区别，通常应该选择更强烈或对比的色彩。重点色的种类也不宜过多，否则容易使形式变得散乱，重点得不到突出。

《驹込仓库系列海报》/ 原健三

《绘画浮雕》/ 塔特林

《永井一正海报展》

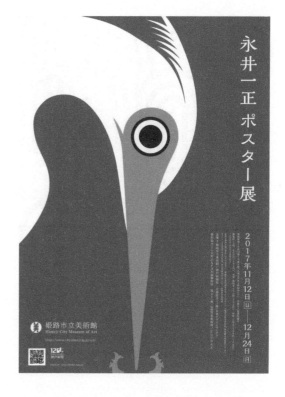

色彩呼应是指形式中的不同位置的色彩，通过相互关联、相互照应的关系，使形式获得统一均衡的节奏美感。《2014圣保罗AGI大会主题海报》即运用了色彩呼应的这一手法，使形式既统一又富有变化。

在设计中，我们通常将一种或几种色彩安排于画面的不同部位，使形式中的色彩之间得到对照与联系，以及视觉上的平衡。2018暨第九届Hiiibrand国际品牌标志设计大赛的海报设计即是把紫红色分布于画面的不同位置，取得色彩呼应的效果。

色彩呼应在产品的系列化设计中是一种经常采用的方法，色彩的相互照应会增强产品彼此之间的联系，形成整体化的感觉。bfree奶昔品牌包装设计除了在瓶身使用了近似的图形和近似纯度的色彩之外，在包装的顶部用相同的金色加强了产品的系列感。

第 17 届韩国国际艺术节画册封面 /2018

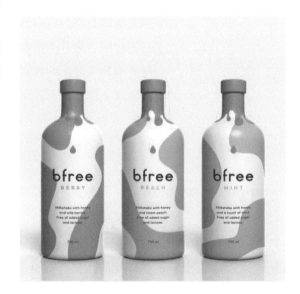

bfree 品牌设计 / Sofia Groebke 设计工作室

《2014圣保罗 AGI 大会主题海报》/2014

UCLAB C
DEFGHIJ
KLMNOP
QRSTUV
WXYZ93

UCLA Summer Sessions 1993 University of California, Los Angeles Session A: June 28–August 6
Los Angeles, California 90024 Session B: July 19–August 27
March 1993 Session C: August 9–September 17

《加州大学洛杉矶分校宣传册》封面设计 /1993

第六节　感觉与心理

人的视觉在知觉的过程中，经常会发生所感知的对象与客观事物并不一样的情况。两个以上的同形同面积的相同色彩，在不同的背景衬托下，给人的感觉是不一样的。这种与客观事物不相符合的知觉称为错觉，这并不表明我们看错了，而是由视觉生理因素造成的。

色彩错觉的形成往往是由对比造成的，包括同时对比的错觉、连续对比的错觉、边缘对比的错觉和色彩的同化效果等。实际上色彩错觉的现象存在于很多方面，如膨胀感、收缩感，不同对比之中的视后像等。

同一背景、面积相同的物体，由于其色彩的不同，有些让人有突出向前的感觉，有的则给人后退深远的感觉。两种同形同面积的不同色彩在相同无彩色系的背景衬托下，给我们的感觉也是不同的。如黑与白，我们感到白色大、黑色小；红与蓝，我们感到红色大、蓝色小。

色彩中我们把暖色称为前进色，冷色称为后退色。给人感觉比实际大的色彩叫膨胀色，比实际小的色彩叫收缩色。

从明度上看，亮色有前进感，暗色有后退感。在同等明度下，色彩的纯度越高越往前，而浅色则融在白色背景中。面积的大小也影响着空间感，大面积色向前，小面积色向后。在纯度方面，高纯度的鲜艳色彩有前进与膨胀的感觉，低纯度的灰浊色彩有后退收缩的感觉。色彩的前进与后退与色彩的膨胀与收缩相似，膨胀的色具有前进感，收缩的色具有后退感。《早川良雄的时代》封面设计中偏暖的黄色有前进感，而蓝和紫作为冷色有后退感，加强了交叠形成的空间感，有利于两个文字的区别。

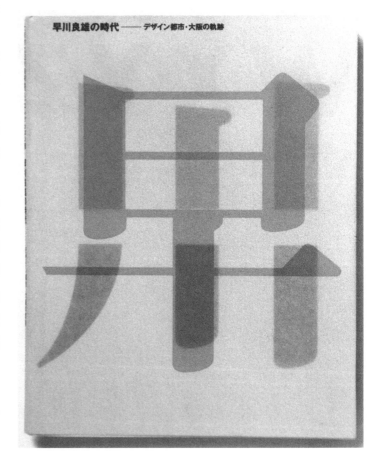

《早川良雄的时代》书籍封面

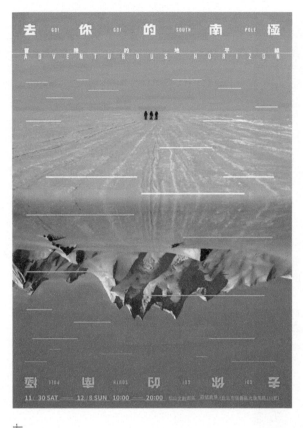

《去你的南极》冒险的地平线特展 / 格式设计

色彩的感觉大都与联想有关，色彩本身并没有温度，它给人的冷暖感觉是由于人的自身经验所产生的联想。比如暖色系让人联想到暖和、炎热、火焰，冷色系让人联想到冬天、夜空、大海，有凉爽的感觉。冷、暖色系是以色相为出发点的，在色环中，红、黄、橙色调偏暖称为暖色调，蓝、蓝绿、蓝紫偏冷称为冷色调，绿、紫色为中性微冷色，黄绿、红紫为中性微暖色。《去你的南极》海报设计即运用了蓝灰色调，使人体会到身处南极的寒冷。

绿色是中性的，当偏蓝时变为蓝绿产生冷感，偏黄时变为橄榄绿或黄绿产生暖感。红色在偏蓝时为紫红，虽然处于红色系，但与红色相比带有冷味。玫瑰红比大红冷，而大红又比朱红冷。

蓝色系中，蓝紫比钴蓝暖，钴蓝又比湖蓝暖。在无彩色系中，白色偏冷，因为白色反射所有色光，包括暖色光；黑色偏暖，因为黑色吸收所有色光，包括暖色光；灰色为中性，当它与纯度较高的色放在一起时，就会有冷暖感，如灰色比蓝色更偏暖，比橙色更偏冷。无论是冷色还是暖色，只要加白色后就有冷感，加黑色后就有暖感。由此可见，色彩的冷与暖是相对而言的，孤立地给某色下一个冷、暖结论是不确切的，只有处于相对立关系的蓝色和橙色才是冷暖的极端。

《绿皮书》电影海报用环境和人物色彩的冷暖对比，与影片的内容相对应。大面积的冷色调衬托出主人公的热情、勇敢和顽强。

从心理感觉上讲，白色的物体感到轻，使人想到棉花、薄纱、雾，有种轻飘的柔美感觉；黑色使人想到金属、煤块和夜晚，具有厚重、沉稳的感觉。从明度上看，凡是明度高的色彩都具有轻快感，明亮的色感觉轻，如白、黄等高明度色；深暗的色感觉重，如黑、褐等低明度色。明度相同时，纯度高的比纯度低的感到轻。就色相来讲，冷色轻，暖色重。从纯度上看，纯度高的暖色具有重感，纯度低的冷色有轻感。从色相方面看，色彩给人的轻重感觉为：暖色黄、橙、红给人的感觉轻，冷色蓝、蓝绿、蓝紫给人的感觉重。

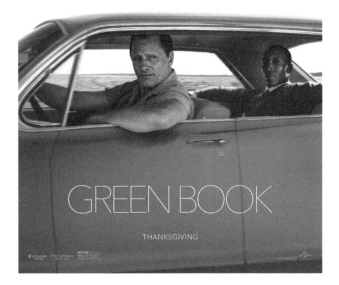

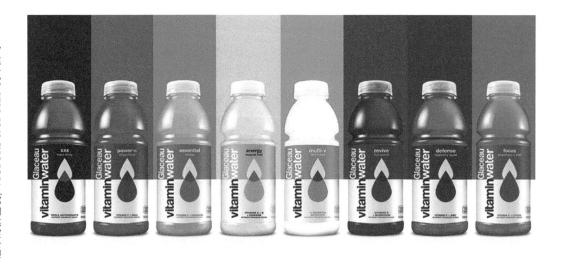

酷乐仕维他命的新包装 / VICTORS & SPOILS 设计公司

松永真设计的海报作品*YKKAP*使用了高纯度的暖色系，在视觉上即产生了形式的重量感。"YKKAP"是日本一家生产塑钢门窗的公司，形式中的线条明显取自于塑钢门窗的滑轨，流畅的线条和高纯度的暖色体现了公司产品优良的品质。

色彩的软硬与明度和纯度的关系很大，色彩的轻重感主要与明度相关。明度高纯度又低的色具有柔软感，而明度低纯度又高的色显得坚硬，如蓝色、蓝紫色等。

色彩的华丽与朴素感在三属性中与色相的关系最大。黄、红、橙、绿等鲜艳而明亮的色彩具有明快、辉煌、华丽的感觉；而蓝、蓝紫等冷色有沉着、朴实感，相对具有朴素感。但从纯度上看，饱和的钴蓝、湖蓝、宝石蓝、孔雀蓝也会显得很华丽，而低纯度的浊色则显得朴素；从明度上看，亮丽的色彩显得活泼、强烈、刺激，富有华丽感，而暗、深色调则显得含蓄、厚重、深沉，具有朴素感。从色彩对比规律上看，互补色的对比显得华丽。当然这种感觉不是绝对的，还要因人而异，与个人的理解有关，有人会认为金、银色对比最为华丽，是金碧辉煌、富丽堂皇的宫殿色彩，是帝王的专用色，会联想到龙袍、龙椅等。有人会认为传统的过节、喜庆用的红色是华丽的。也有人认为紫色、深蓝色是华丽的，在西方紫色和深蓝色是高贵、富裕的象征。因此对华丽与朴素的概念不是一概而论，只是相对的。从色相方面看，暖色给人的感觉华丽，而冷色给人的感觉朴素。

不同的色彩会使人产生不同的情绪反射，能使人感觉鼓舞的色彩称为积极兴奋的色彩。而不能使人兴奋，使人消沉或感伤的色彩称为消极性的沉静色彩。影响感情最直接的是色相，其次是纯度，最后是明度。色相方面来看，红、橙、黄等暖色，是最令人兴奋的积极的色彩；而蓝、蓝紫、蓝绿等给人的感觉是沉静而消极。在纯度方面，不论暖色与冷色，高纯度的色彩比低纯度的色彩刺激性强。从明度方面看，在同纯度不同明度的情况下，一般为明度高的色彩比明度低的色彩刺激性大。低纯度、明度的色彩是属于沉静的，而无彩色系中低明度色则最为消极。

酷乐仕维他命是一种功能性的饮料，它的系列产品的包装大都是鲜艳的色彩，提示给人积极、有活力的感觉。

第七节　联想与象征

　　我们观看色彩时，除了直接地受到色彩的视觉刺激外，在思维方面也可能联想到与色彩相联系的事物或情感，这种现象我们称为色彩的联想。色彩的联想是通过过去的经验、记忆或知识而取得的。

　　色彩的联想与人们的生活阅历、职业、性别、兴趣、知识、修养有直接关系，同一种色可能使人联想到好的或不好的事物。红色，可以因为太阳或火焰使人感到热烈，也可以因为与生命有关的鲜血使人感到惊恐，尤其是色所表现的形体感觉越具体时，人们的联想越明确，比如因红旗、鲜花，使我们想到革命、掌声等。不同年龄段的人对色彩的联想也存在着差异。一般来说，少儿对色彩的联想大多数是具象联想，如周围的动物、植物、玩具、食品、服装等具体的东西；而成年人则不同，由于丰富的生活经历，他们更多的是用心去感受色彩，通过移情作用去欣赏色彩，当某种色调出现时，他们会联想到生活实践中的某些抽象概念，并引起情感上的共鸣。比如我们看毕加索的蓝色时期的画作，会感受到大师早年的困顿和忧郁。

　　色彩的联想可分为两大类：一是具体的联想，二是抽象的联想。所谓具体的联想，是指看到色彩联想到具体的事物，如看到红色联想到红旗、火焰、晚霞等；看到黄色联想到柠檬、黄花、皇帝的华服等具体的事物。抽象的联想是指由看到的色彩直接地联想到的抽象词汇，如看到红色联想到热情、生命、奔放、警惕等，看到黄色联想到酸味、闪烁、权力、崇高、壮丽、天国的光辉等。

　　具体联想与抽象联想的交互作用相辅相成，为设计表现提供了从目标意义到基本结构的参照，帮助我们把握设计主题的结构要点。色彩的联想多次反复，几乎固定了它

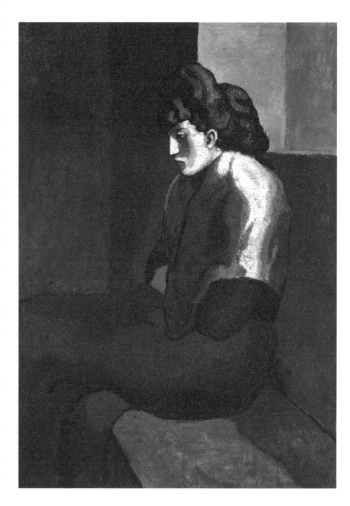

《忧郁的女人》/巴勃罗·毕加索/布面油画/1902

们专有的表情，于是该色就变成了该事物的象征。人不只具备抽象联想的能力（即从某一事物联想到某些抽象词汇），更应从抽象词汇出发，创造出崭新的事物，而这被创造出来的新事物并不一定与原事物有表面上的一致性。例如，平面设计师黄新满设计的《第42届香港国际电影节海报》，浓郁的绿色会让我们感受到生机勃勃的大自然，设计师正是借助色彩的具体与抽象联想，来表达对电影人无尽的创造力和想象力的致敬。

色彩具有个性化心理的特殊性，它所指向的是色彩的个性，同时也应看到，在视觉语言交流中，色彩同样存在着明显惊人的相似性，即共性、普遍化。如红色，在中国象征喜庆、幸福和革命等，在印度象征生命、活力和热情，在西方表示宗教圣餐和祭礼，生命、活力、热情、祭礼、革命、喜庆等有着明显的相似感受。如黄色，在中国象征帝王色彩，在印度象征着光辉和壮丽，在巴西表示绝望中的奋斗等，如将其联系起来看也同样具有相似性的特点。

橙色是色彩中最温暖的颜色，它象征着成熟、富贵、成就，也代表着责任和权利。康定斯基称橙色为"最能使眼睛得到温暖和快乐情感的色彩"。在现在人们的日常生活中，橙色是使用最广泛的颜色。

绿色代表着大自然，象征和平、青春、希望、生命、安全、环保等。绿色和黄绿色用于室内设计会给人祥和、安定的舒畅感，具有消除疲劳的功能，在色彩的心理调节方面具有很重要的意义。

蓝色是很典雅庄重的色彩，中国有独具华夏民族神韵的蓝色文化，如青花瓷、印花布等。毕加索曾说过："世界上最美的颜色就是各种蓝色之中的纯蓝色。"蓝色是博大的色彩，是凉爽、清新的颜色，

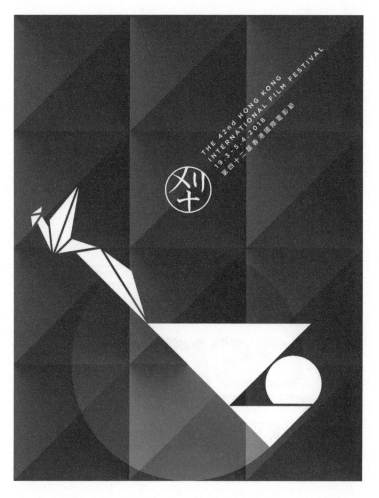

《第42届香港国际电影节海报》/ 黄新满 /2018

象征着真理、严谨、理智、永恒、尊严、朴素、冷酷和科技。因为美国IBM公司研制的一台电脑被命名为"深蓝"，蓝色又被赋予智慧的意思。

紫色象征高贵、庄重、虔诚、神秘、压抑的感觉。中国人自古以来就有着以紫为贵的文化传统。同时，紫色也有消极的意味，南美的巴西人就采用紫色来代表对亡灵的沉痛追悼。紫红色开放、娇艳，淡紫色优雅、梦幻，暗紫色给人迷信的感觉，世界上很多民族都将它看做是消极、不祥的色彩。

在艺术设计中，心理情感是色彩领域中重要的研究对象之一，理解和熟悉色彩的情感有助于系统、完整地认知色彩，自如地运用色彩，为设计创作开拓更广泛的空间。比如，新西兰著名的品牌Zespri（佳沛）的标志设计用红色代表健康与活力，绿色即象征天然与美味，设计理念体现了公司品牌的核心价值观。

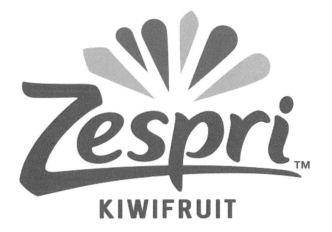

Zespri（佳沛）的标志设计

学生作业欣赏

《色彩推移》/王雯莉/设计17-3/指导教师：丁瑜欣

《色彩推移》/张佳静/环艺11-1/指导教师：丁瑜欣

《色彩推移》/宋可/视传20-2/指导教师：陈健捷

《色彩对比》/崔薇伊/环艺20-1/指导教师：丁瑜欣

《色彩调和》/白雨晨/设计19-3/指导教师：陈健捷

《色彩的调和》/ 王欣 / 艺设08A-1/ 指导教师：黄春平

《色彩调和》/白雨晨/设计19-3/指导教师：陈健捷

《色彩调和》/ 吴思睿 / 设计 19-4/ 指导教师：黄春平

加强法　　　　　支配法

隔离法　　　　　序列法

《色彩的调和》/ 孙圣倩 / 视传 19-2/ 指导教师：张杞峰

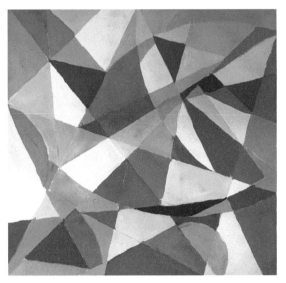

《采集与重构》/李芃烨/设计17-4/指导教师：陈健捷　　《采集与重构》/龚梦晴/设计17-4/指导教师：陈健捷

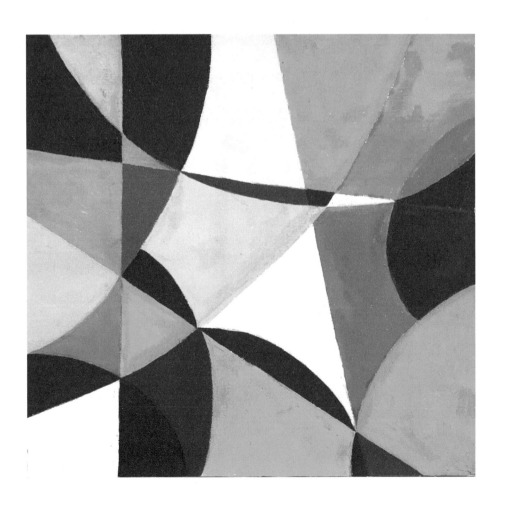

《采集与重构》/张冕筠/环艺20-2/指导教师：黄春平

《采集与重构》/姚晓蕾/视传20-2/指导教师：陈健捷

《采集与重构》/ 郭怡霄 / 环艺20-1/ 指导教师：丁瑜欣

《采集与重构》/ 王萨如拉 / 视传 20-1/ 指导教师：张杞峰

《采集与重构》/ 娄楠 / 视传 20-1/ 指导教师：张杞峰

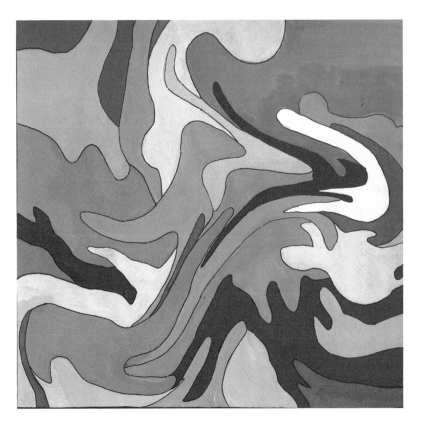

《采集与重构》/侯雨辰/环艺20-1/指导教师：丁瑜欣

《音乐的色彩心理表现——古典音乐》/段伊婷/设计 19-4/ 指导教师：黄春平

《音乐的色彩心理表现——古琴曲"高山"》/ 王珂欣 / 设计 19-3/ 指导教师：陈健捷

《音乐的色彩心理表现——轻音乐》/邹琳/设计19-3/指导教师：丁瑜欣

《色彩的心理》／葛然／艺设 08A-1／指导教师：黄春平

《歌飞青春》

《天空之城》

《达芬奇密码》

《英雄》

《色彩的心理》／夏淼／艺设 08A-1／指导教师：黄春平

《街舞男孩》

《八月逆情》

《梅兰芳》

《内小无猜》

第四章　立体的形式语言

立体的形式是在二维的长和宽的基础上，增加深度，形成的三维的形式。三维的形式和二维的形式相比，具有明显的存在感和现实性。

艺术形式中如雕塑、装置、综合艺术等普遍由三维的形式呈现。在设计的形式当中，包含三维的形式语言的有：包装设计、书籍设计、展示设计、室内设计、景观设计、服装设计、产品设计、舞台设计等。这些形式都需要用立体的方式展现我们的设计理念，必须运用三维的形式语言来进行思考和创作。

第一节　形式与要素

立体的形式是对平面、色彩与空间的综合理解。三维形式的创造和二维形式相比更加复杂，在整体的把控方面难度更大，需要我们从形式的各个角度进行分析和研究。但是，三维的形式和二维的形式一样，遵循相同的基本法则，如统一与变化、节奏与韵律、对称与均衡等，并且，在具体的处理方法上，为达到形式上的和谐变化，通常也运用重复与相似、渐变与特异、密集与发射等形式规律。

立体形式研究的是，在立体的空间中，将具有点、线、面、块等基本形态特征的各种材料作为造型元素进行组合，并将这些造型元素按照美学原则构成一个新的形态。立体形式的创造不仅是材料的运用、个人情感观念的表达，也是形态的逻辑创造，是科学的造型方法。

"自然中的万物都可以用圆柱体、锥体和球体来表现。"（塞尚）我们在作绘画或者雕塑初稿的时候，总是将表现的对象概括地归纳为几何形的轮廓，以便于整体地把握形式的特点。形式语言的研究也是如此，我们将形式中的对象归纳为点、线、面、体的视觉元素，通过对空间中的视觉元素的组合关系进行科学的研究和总结，掌握形式创造的内在规律。

Fort Block/伊娃·罗斯柴尔德 (Eva Rothschild)

康定斯基说："一味依赖情感和直觉，可能会让我们迷失方向。要避免迷失，艺术必须借助精确的分析工作。方法得当，方免误入歧途。"形式的创造要借助形状、色彩、空间、肌理、质感等视觉要素的分析和运用，才能呈现出和谐有序的特征。

立体形式中的点是客观的物质存在，是有体积、有颜色、有肌理的物质。点的排列可以产生线，点的堆积又可以产生体。三维形式中的线不但有长短、粗细、体积，还有软硬、光滑粗糙的特征。立体形式中的面分为平面和曲面，不同形状的面给人不同的心理感受，平面简洁、单纯、硬朗、有力，曲面饱满、柔和、自然、活泼。立体形式的体具有重量、力度等性质，是三维造型中最能表达体量感的要素，它能有效地表现立体，并产生强烈的空间感。体由面围合而成，可以分为规则体和不规则体。规则体具有简练、直率、稳重、端庄、永恒的心理感受。不规则体在自然界中随处可见，具有亲切、自然、温馨的感觉。

立体形式构成元素的组合排列需要在三维的空间中完成。立体形式的空间不仅指实体占有的空间，还包括了形与形之间的虚空间。在形式构建中，虚空间的形和实体的形状同等重要，都是需要加以考虑的元素。另外，实体的肌理和质感也会影响形式的视觉效果，合理地运用肌理和材料的质感，可以使形式产生节奏变化和趣味性，丰富形式感。

The dream being/ 理查德·塞拉（Richard Serra）

《奇迹》（《海豹》）/布朗库西

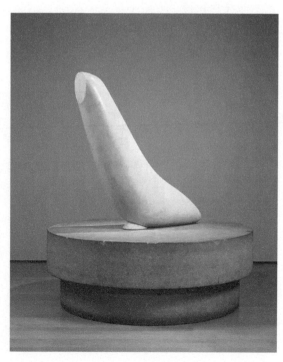

第二节　材料与质感

　　材料是立体形式的基础条件，材料对其形态、色彩、肌理等因素起决定性作用。日常的物体，都是由各种材料所构成，不同用途的物体需要与之相适应的材料来构成。如用砖来构成建筑物，使之具有坚固的特性；用布料来构成衣物，使之具有柔软贴身的特性；用玻璃来构成窗户，使之具有透明采光的特性等。而用不同的材料来构成同一物体，也会给人不同的心理感受，如木制沙发能使人感觉古朴沉静，布艺沙发能使人感觉亲切柔和，皮制沙发能使人感觉华丽富贵等。所以，材料的选用和组合，对形式的效果起着极其重要的作用。

　　三维形式的材料主要包括自然材料和人工材料。自然材料是指天然存在的各种材料，如木头、石头、泥土、水、沙子等，它具有较强的亲和力，给人天然、质朴的感受。人工材料是指人工合成或制造的各种材料，如纸张、塑料、石膏、玻璃、金属等，人工材料能给人规整、新异的感受。透明材质易产生透气、轻巧和延伸感，不透明的材质则产生固定、厚重感。

　　现代艺术以来，艺术形式中的材料随着科技的创新和艺术观念的改变得到了空前的拓展。新材料在雕塑中的运用使形式具有了不同于过去的视觉效果，现成品艺术和装置艺术的产生与推广，使得三维艺术的媒介获得了无限的扩展。法国艺术家梅拉·奥本海姆（Méret Oppenheim）在1936年创作的作品"《对象》有一个非常直观但却又非常暧昧的造型。材料完全是日常生活中的材料，甚至保持了原型，但当它们被组合起来的时候，它们的品质和含义就在表现和拒绝、诱惑和嘲讽之间摇摆不定，令人既期待又恐惧。也许，这正是现代人在艺术中的真实处境。"（《艺术就是艺术的自我提问》，肖鹰，TOM美术同盟，2005-06-09）

《对象》/梅拉·奥本海姆（Méret Oppenheim）/1936

《自己》/ 马克·奎恩 /1991

　　艺术形式使用的材料通常具有精神性的含义，在表达艺术家观念时发挥重要作用。如英国艺术家马克·奎恩的作品《自己》用自己的血液作为创作媒介，将三维的形式拓展到边缘状态，呈现给我们一种直白、原始的艺术性。特殊的材料引发我们对艺术和生命强烈的反思。

三生稻（Srisangdao Rice）包装设计 / 泰国 Prompt 设计公司

作为设计形式的材料往往通过表面的质感传递信息，如泰国三生稻大米包装用稻谷壳通过模压成型制成，使用稻谷壳这种在大米脱壳加工过程中产生的废弃物作为包装材料，来体现有机大米来自天然种植这一概念。使用后的包装还可以作为纸巾盒再次被利用，把自然与环保的理念做到了极致。

同一种材料用不同的加工方式使材料的表面产生不同的肌理质感，可以使形式产生既统一又富有变化的视觉感。西班牙艺术家洛佩兹的作品《褶皱的石头》经过刻意地打磨石块的一部分，使其看起来光洁柔软，而未打磨的部位则呈现出粗犷原始的感觉。

在形式中综合使用不同的材料已经是非常常见的方式。不同的材料可以使形式产生丰富的节奏性变化。多种材料产生多种不同的意义，彼此在对比中显现各自的材料特质。布朗库西的《波嘉妮小姐》就是运用了粗糙的原木底座凸显出大理石造型的精细和光洁。《盥洗间设计》中的木质台面与石材的质感形成了对比关系，坚硬冰冷与柔和温暖构成了丰富的层次关系。

《褶皱的石头》/ 洛佩兹（Castro López）

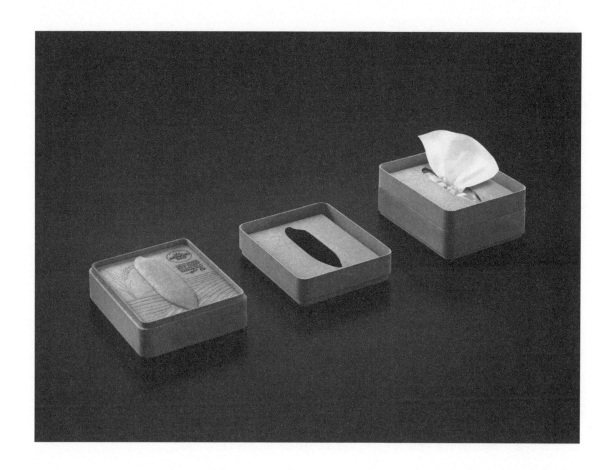

《波嘉妮小姐》/ 布朗库西 /1913

《盥洗间设计》

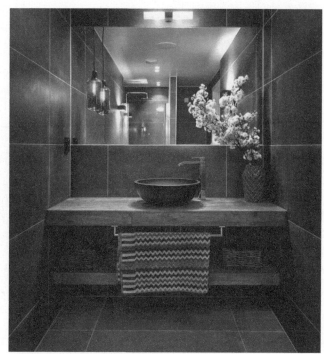

第三节 实体与空间

立体形式的空间与形式中的诸多因素，如形状、大小、材料、位置、方向、重心等要素相关。立体形式通常具有内空间和外空间，由实体包围的通透空间叫内空间，在实体之外，与之相关联的外部环境叫外空间，也可称为心理空间。外空间主要指空间给人的心理感觉，这种心理感觉是由于形体向周围的扩张而产生的。

三维形式的内空间因其虚空的空间形态又称"虚空间"。"虚空间"是立体形式中最需要重视的空间形态，这种空间形态几乎涉及一切艺术与设计领域。中国古代老庄哲学中就十分强调"空"和"无"的美学观念，认为"无"形比"有"形更富有表现力。中国古典建筑最讲究通透，建筑的实体与空间通过"虚实相生"的方式自然融合，丰富了建筑的空间层次，营造出"化景物为情思"的美学氛围。

现代艺术以后，立体的形式开始了向"虚空间"的探索。阿尔奇本科、利普奇茨、扎德金等雕塑家创作了许多孔洞雕塑，其后，英国雕塑家亨利·摩尔将雕塑的虚空间发挥到极致，"孔洞"成为他雕塑艺术的重要特征。随着抽象雕塑的发展，立体形式的"虚空间"处理变得与实体同等重要。美国雕塑家托尼·史密斯说："我的雕塑是连续性空间坐标的组成部分，在这空间坐标中，虚体与实体由同样的成分构成。因此雕塑可以看作是原来连绵不绝空间的中断，你如果把空间看作是实体，雕塑就是实体中的虚空部分。"

通过亚历山大·考尔德的钢铁制造的抽象雕塑《火烈鸟》，我们可以在巨大的通透区域里感受到不同的空间节奏。安东尼·葛姆雷的作品《走廊》是以一个人体的轮廓的纵深延长作为造型，用钢板焊接的15.5米长的一条通道。这个作品的内部空间为我们提供了一次走进黑暗与未知的

《火烈鸟》/亚历山大·考尔德/1973

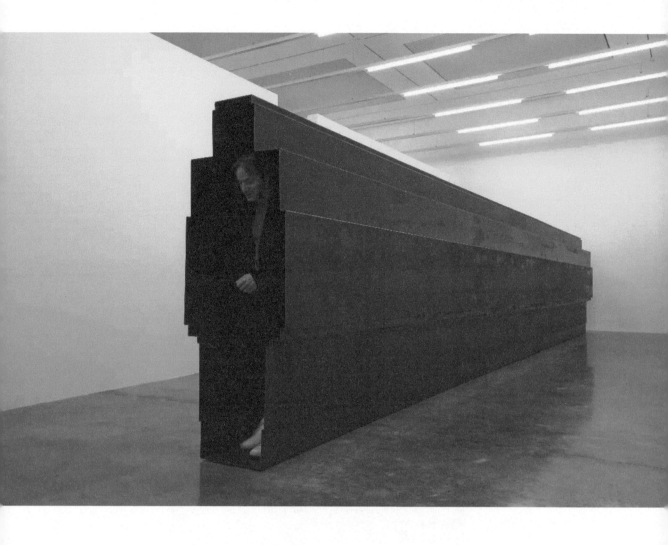

《走廊》/ 安东尼·葛姆雷 /6mm 耐候钢 /203cm×75cm×1550cm/ 图片版权：安东尼·葛姆雷工作室

Untitled/桃瑞丝·沙尔塞朵（Doris Salcedo）/2007

旅行。我们通过特定形状的空间来了解身体的束缚性，思考与体会身体和外在空间的关系。

对虚空间的研究，在艺术形式当中也并不都是虚空的。如哥伦比亚艺术家桃瑞丝·沙尔塞朵（Doris Salcedo）的装置作品《Untitled》，她将从遇难者家中搜集的旧家具作为创作媒介，用水泥、玻璃、棉絮等材料把家具的虚空间填满，传递出沉闷、拥堵和压抑的心理感受。

装置艺术以及其他非架上艺术如行为艺术及大地艺术等都注重形式与场景的关系。它们把环境作为形式创作的基础，外空间与形式本身紧密关联，形式依赖环境体现创作观念。装置艺术的创作必须对现场进行细致的考察与研究。例如，英国艺术家安东尼·葛姆雷著名的公共艺术作品Another Place在利物浦的克罗斯比海滩长达2英里❶的范围之内安装了100件真人大小的铸铁雕塑。这100件雕塑日复一日地凝视着爱尔兰海，随着潮水的涨落时隐时现。作品形式语言正如安东尼·葛姆雷所说的，"我要做的不是占领空间，而是激活空间"。

老子说："埏埴以为器，当其无，有器之用。"意思是陶器正是因为它的中空，器物才具有了使用的功能。设计当中的虚空间与使用功能相关，比如景观设计的空间除了要考虑审美性之外，它的合理性会影响到人在环境中的活动和感受，包装设计的内部空间关系到生产的成本与产品的安全性。

空间的视觉效果受限定空间的方式影响。如在建筑室内中，全封闭的空间给人以明确的领地感，私密、安全的隔离感，尤其是当人处于面积较小的全封闭空间时，这种作用更为明显；而开敞的空间由于减少了限定空间的面之间的作用，则形成开放和接纳感。

Another Place / 安东尼·葛姆雷 /1997 / 克罗斯比海滩100个铸铁人物装置，每个189cm×53cm×29cm

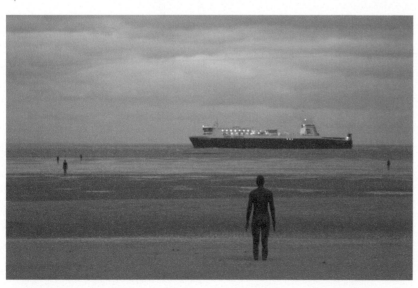

第四节　节奏与变化

"四时有明法而不议，万物有成理而不说。"自然界中的形式总是按照其自身的存在规律演化与发展。节律性是自然形式的重要特征，我们常常能从中获得美的感受。源于生活的艺术的形式在内在的建构中体现了这一特点，古希腊时期的人体雕塑常用身体的扭动使形式带有优美的节奏变化，现代雕塑形式通常利用形体的大小、数量和方向进行有序的变化，获得形式的节奏变化。

强调形式元素的节律性是获得整体感的基本法则，也是形式打破单调、贫乏的构成方法。

在艺术的形式中，节奏变化是其内在生命力的体现。墨西哥艺术家加布里尔·库里（Gabriel Kuri）在他的作品《垂直的水平线》中用四个垃圾篓进行重复性的组合，在方向上做正反向的处理，形成了富有节奏性的变化。内部中心的软质线条会随风而动，成为作品表达主题的焦点。瑞士艺术家乌戈·罗迪纳(Ugo Rondinone)的作品《橙、黄、绿、蓝、粉、红山》将石块垒积起来，依据色相渐变的方式刷上不同的颜色，形成有规律的节奏变化。

三维的设计形式是内外共生的结果，内部的功能生发外部的形式，外部的形式体现内在的结构。内部空间的节奏，需要我们细心感受，这种体验会因为形式外在的节奏得到强化。我们看日本建筑设计师隈研吾设计的中国美术学院民艺博物馆，其内部是沿着坡地的起伏构成连续的空间，外部则以平行四边形为基本单元，通过几何手法的分割和聚合，来处理错综复杂的地形。外部的节奏与内部空间的起伏相呼应，重复的基本形和单纯的色彩使建筑形式得到了和谐的秩序感。

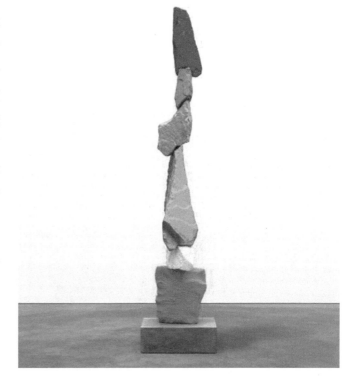

《垂直的水平线》/加布里尔·库里（Gabriel Kuri）

《橙、黄、绿、蓝、粉、红山》/罗迪纳/2015

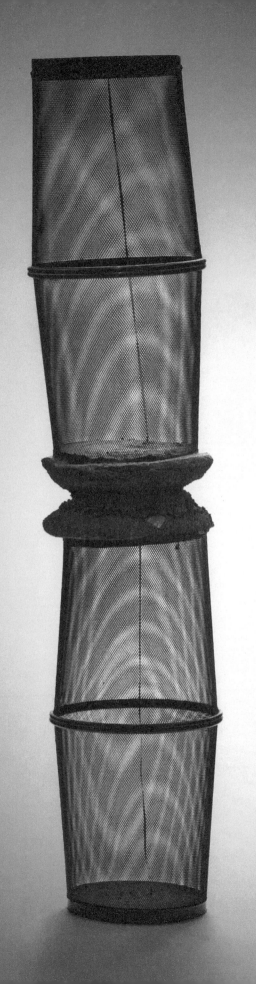

　　室内空间设计中形状、色彩、肌理等元素的重复交替出现，是其产生有秩序的节奏感的重要方法。从捷克"Vista"住宅室内设计中，我们可以发现，空间中方形反复出现，家具与墙壁、地板与窗户的色彩交替呼应，抽屉的大小用渐变的方式处理，这些节奏性的变化使得空间形式秩序井然、整体和谐。

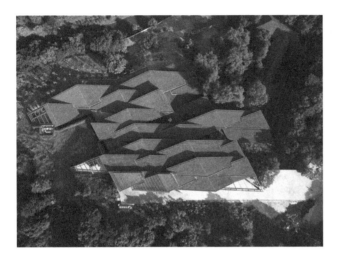

中国美术学院民艺博物馆设计/隈研吾

"Vista"住宅室内设计/捷克

第五节　比例与尺度

　　尺度是指作品的尺寸大小，艺术作品最终展示的视觉效果以及设计功能的合理性与其密切相关。比例则是指形式各部分之间的大小关系，它会对形式的美观性和整体关系产生影响。

　　艺术家常常利用作品的尺度来凸显艺术理念。比如美国波普艺术家克莱斯·奥登伯格（Claes Oldenburg）将日常生活中的物品放大成巨型的雕塑，使简单平凡的事物成为壮丽雄伟的景观，具有"化腐朽为神奇"的力量。澳大利亚雕塑家让·穆克（Ron Mueck）善于用超写实的手法创作作品，栩栩如生的作品令人感到压抑窒息，具有强烈的视觉震撼力。但是，我们看他尺度不同的作品时，会有不同的心理体验。《男孩》用巨大的尺寸把男孩的不安、焦虑放大，让我们倍感压力，难以回避；而小尺寸的《长眠的父亲》，让我们看到了生命的脆弱和渺小。

《衣夹》/克莱斯·奥登伯格/1976

　　设计作品的尺度取决于功能性，建筑和景观的空间受到使用功能的限制，室内设计、产品设计、服装设计的尺度与人体工程学相关。例如，一把椅子的尺度要考虑使用的舒适性，并且适合大多数人使用。手机尺寸过大会超出手指的抓握范围，过小则影响使用功能。

　　形式中不同的比例关系也会造成艺术作品出现不同的视觉效果。比如，意大利艺术大师阿尔贝托·贾科梅蒂的《行走的人》用纤细的比例关系来表现孤瘦、单薄、高贵及颤动的诗意气质。而哥伦比亚画家、雕塑家费尔南多·博特罗的作品与之相反，他的作品中都是膨胀、肥胖的形象，他说："我画的不是胖子，而是想通过现实题材，来表达一种体积带来

的美感和塑形，艺术是变形和夸大的，跟胖子没有关系。"

　　另外，恰当的比例关系是形式达到视觉平衡的关键。在美国艺术家亚历山大·考尔德的动态雕塑当中，支点的两端形状的大小需要达到合适的比例关系，形式才能获得稳定的视觉效果。

　　设计中的比例关系更为严谨和微妙，因为细微的比例变化都可能影响形式的节奏与变化。比如，一个保温瓶的把手安装在杯体的高低位置需要仔细衡量，合理、协调的比例关系会使形式既符合使用功能，又看起来整体而美观。此外，利用有规律的比例分割也是形式产生美妙的节律性的主要方式。

《男孩》/让·穆克（Ron Mueck）

《长眠的父亲》/让·穆克（Ron Mueck）

《行走的人》/贾科梅蒂

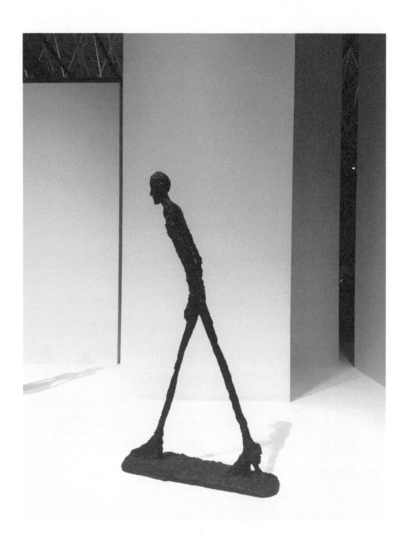

《Standing Women》/费尔南多·博特罗

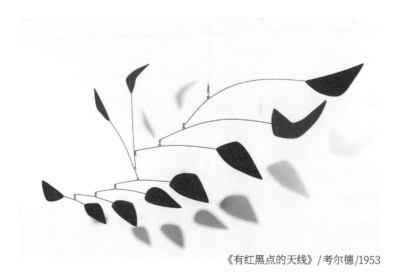

《有红黑点的天线》/考尔德/1953

第六节　繁复与简约

　　繁复与简约在艺术史中代表着两种典型的视觉形式。宗白华先生认为，在中国美学中存在着"芙蓉出水"和"错彩镂金"的不同美，它们构成了中国美学的独特面貌。"错彩镂金"主要表现在皇家建筑、服饰、器具和民间文化当中，呈现出繁复、华美的视觉感；而"芙蓉出水"如老庄哲学、文人诗画、宋元瓷器等则表现为简洁、自然的形式美感。

　　西方的艺术形式同样如此，现代主义与后现代主义大体上可以看作是简约与繁复的风格特点。现代主义是在工业文明的影响下，摒弃古典风格中过度的繁复与华丽，而形成的抽象化的简约风格；后现代是反对现代主义风格中的极简造成的单调和乏味，打破艺术的标准性，消解艺术的中心，而走向多元化、不确定性的破碎繁复的美学特征。

　　在当代艺术中，繁复与简约是两种常见的表现方式。繁复和简约都是对特殊事物深入思考后而获得的普遍性认识的结果。繁复主要表现为形体的大量重复与近似的组合，为避免过多重复产生的单调，在相似的形体中往往利用色彩、肌理等要素的变化进行调节和丰富。

　　英国艺术家莎拉·卢卡斯的作品《Mumum》在一张吊椅上包裹了众多重复的女性特征形态，通过形态的大小和色彩的明暗进行节奏的变化。托尼·克拉格的作品《同伴》也重复使用了许多类似骨骼的形态构成作品的形式，他在材料中混合不同颜色，通过反复地打磨抛光，呈现出细腻、微妙的视觉变化。

　　丹麦哥本哈根市的VM住宅在建筑的南立面设计了众多的三角形阳台，但是每一个阳台各不相同，它们在大小、方向上的改变使形式具有了多样性的变化。

　　简约的风格是理念纯粹化的结果。蒙德里安说："要完全地表现风格，艺术必须从对事物逼真的描摹中解放出来，只有以抽象的面貌，它才能表现形的张力和色彩的强化，表现自然所揭示的和谐。"现代雕塑大师布朗库西将纯净的想象融入艺术创作中，追求表现形式的内在精神与形式和材料结合的完美统一。他认为："东西外表的形象并不真实，真

《Mumum》/莎拉·卢卡斯(Sarah Lucas)/ 2012/144.8cm×82.6cm×109.2cm

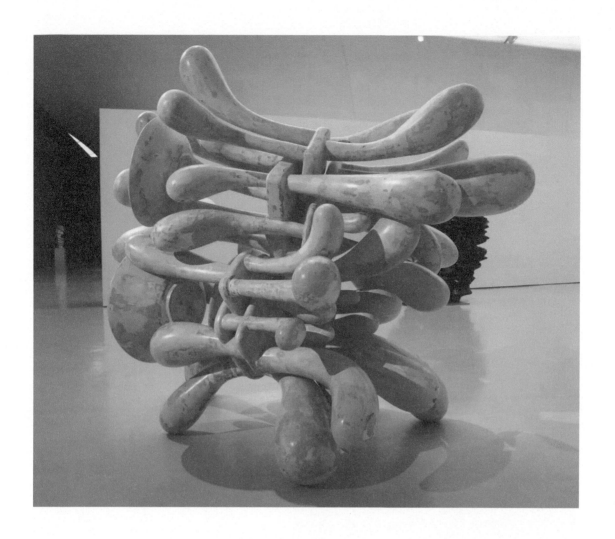

《同伴》/ 托尼·克拉格 / 树脂 / 278cm×205cm×294cm/ 2008

VM 住宅 / B.I.G 建筑公司 /2005

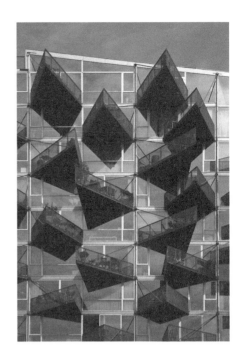

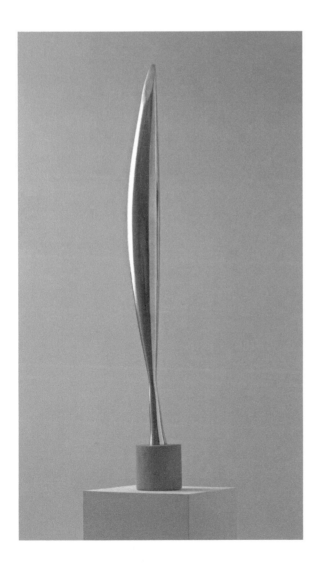

《空中之鸟》/ 布朗库西 /1928

实的是东西内在的本质。"布朗库西纯化造型的探索在他的作品《空中之鸟》中体现得淋漓尽致。它看起来像是一片羽毛或是一只飞向空中的翅膀。虽然雕塑把飞鸟简化到几乎难以辨认的程度，但却能引发人们对空中飞鸟的联想。

简约主义艺术又称极简主义，盛行于20世纪60年代的美国，它代表了一种形式上的极少主义态度，代表人物有托尼·史密斯、理查德·塞拉、克莱门特·米德摩等人。在极简形式中，其形态、色彩、材料等元素减少到极致，造型通常为极端纯净的几何抽象。如理查德·塞拉最著名的作品Snake，作品由三块弯曲的长条钢板并列组合，形成了两条曲折倾斜的通道。观众进入这个通道，会因为空间的律动和不稳定性，引发奇妙眩晕的空间体验。

简约是现代设计的重要特征，是一种美学上追求极端简单的设计风格，一种简单到无以复加的设计方式。德国建筑大师密斯·凡德罗提出的"少即是多"的设计思想体现了简约的内在精神。简约不是简单、无趣，而是集合了高度凝练的形体认知，以及对材料和肌理的精致把控，并且融合了更多的美学观念和哲学思考。如产品设计大师菲利普·斯塔克、服装设计大师三宅一生，他们都用作品完美地诠释简约的设计精神。

Snake/理查德·塞拉 (Richard Serra)/ 1994—1997

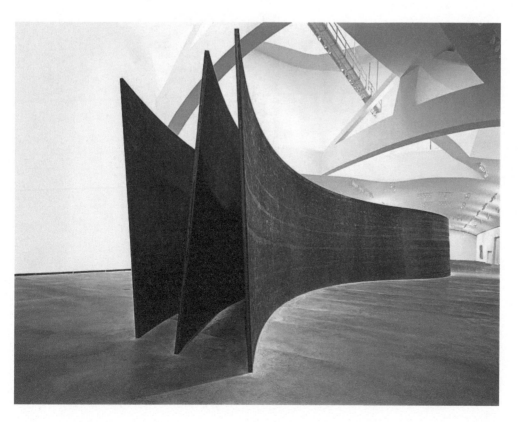

学生作业欣赏

《线状材料研究》/ 顾静 / 设计 17-4/ 指导教师：黄春平

《线状材料研究》/ 邓晓宇 / 设计 15-4/ 指导教师：黄春平

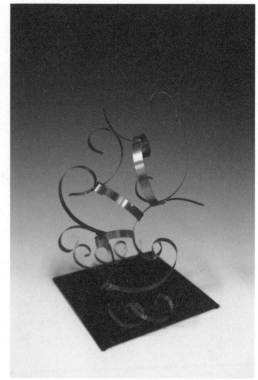

《线状材料研究》/任晴/设计18-4/指导教师：黄春平　　　　　《线状材料研究》/陶洁/设计17-4/指导教师：黄春平

《线状材料研究》/陶洁/设计17-4/指导教师：黄春平

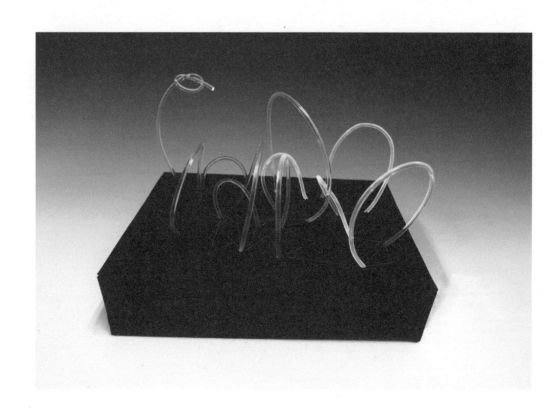

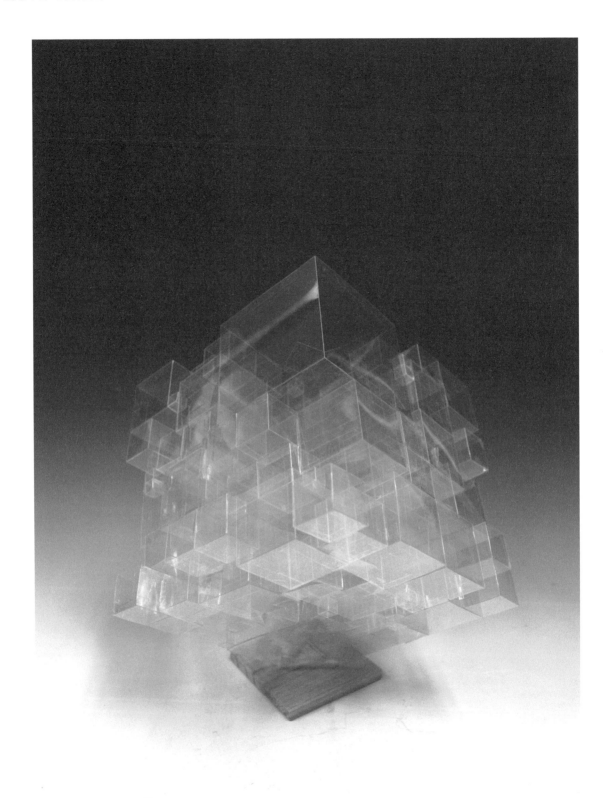

《面状材料研究》/顾静/设计17-4/指导教师：黄春平

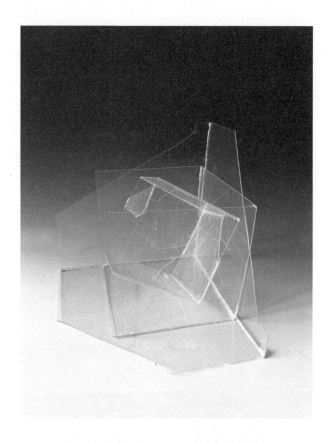

《面状材料研究》/李博/设计18-4/指导教师：黄春平

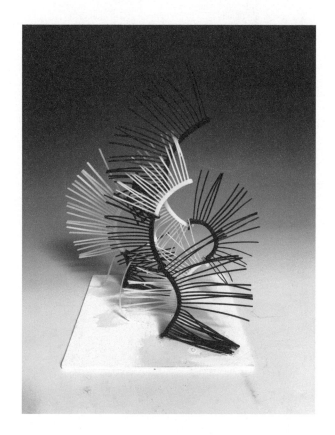

《线状材料研究》/黄卓然/设计19-3/指导教师：丁瑜欣

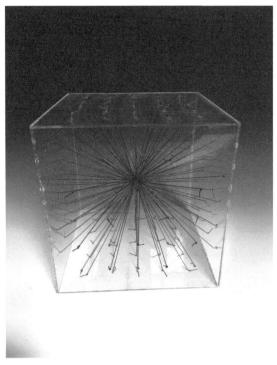

《线状材料研究》/王盛冉/设计19-4/指导教师：黄春平

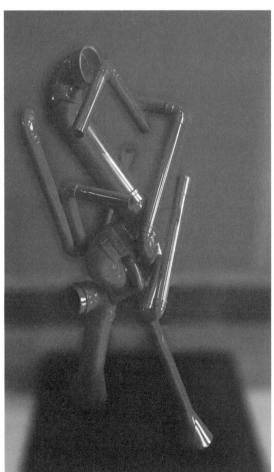

《线状材料研究》/范丽欣/设计15-3/指导教师：张杞峰

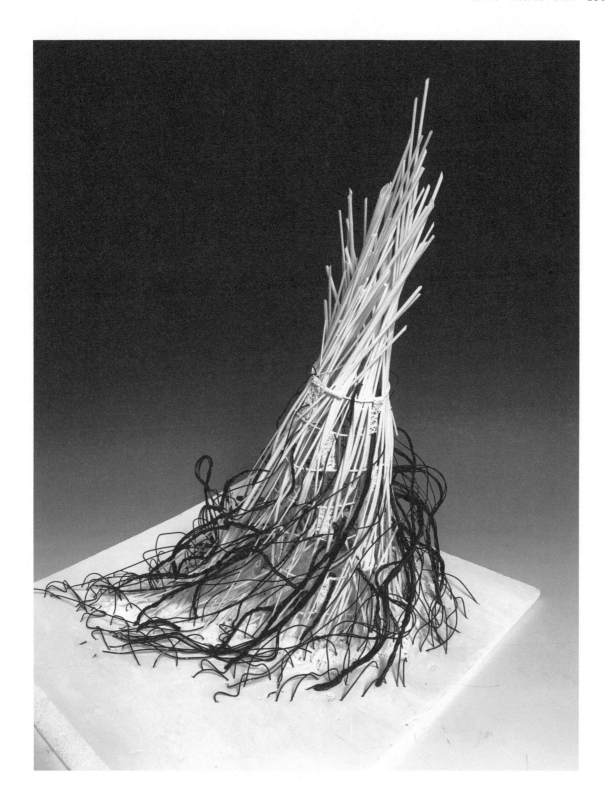

《线状材料研究》/ 孙芷清 / 设计 19-4/ 指导教师：黄春平

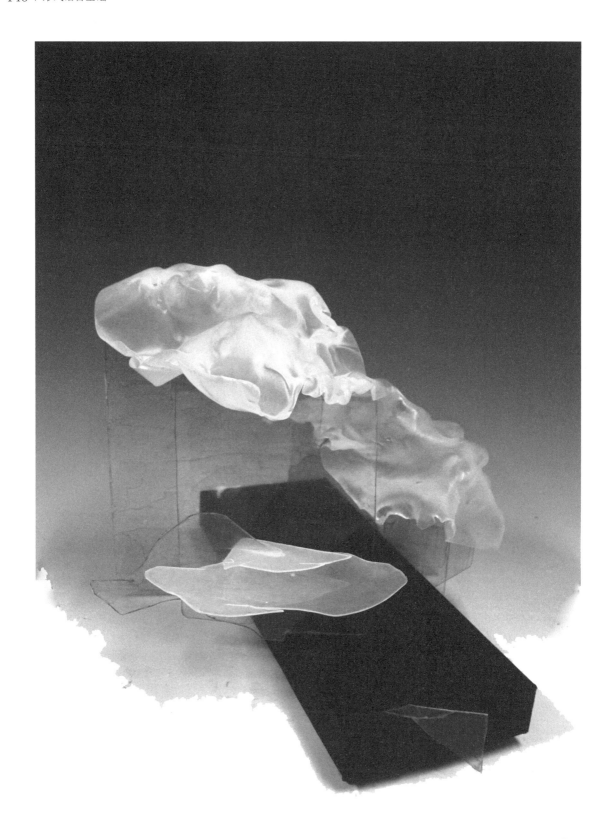

《面状材料研究》/ 王雯莉 / 设计 17-1/ 指导教师：张杞峰

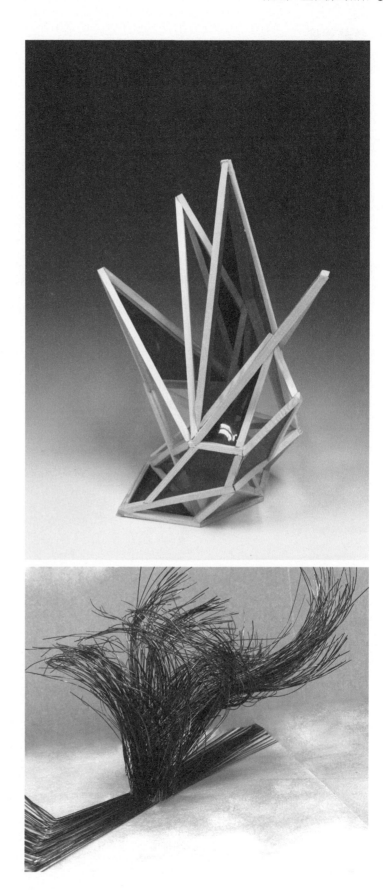

《面状材料研究》/张康 /设计17-1/指导教师：张杞峰

《线状材料研究》/赵天印 /设计15-3/指导教师：张杞峰

参考文献

[1] 康定斯基. 论艺术的精神. 查立, 译. 北京: 中国社会科学出版社, 1987.

[2] 康定斯基. 点线面的构成. 余敏玲, 译. 重庆: 重庆大学出版社, 2011.

[3] 贡布里希. 艺术的故事. 范景中, 译. 南宁: 广西美术出版社, 2008.

[4] 帕特里克·弗兰克. 艺术形式. 俞鹰, 译. 北京: 中国人民大学出版社, 2016.

[5] 肖鹰. 美学与艺术欣赏. 北京: 高等教育出版社, 2004.

[6] 周至禹. 形式基础. 北京: 高等教育出版社, 2007.

[7] 黄春平. 构成基础. 北京: 中国民族摄影艺术出版社, 2011.